精緻手繪
POP
展　示

序言：

在這一系列的精緻pop叢書中，相信各位讀者應可發現pop的發展空間相當的廣，但請您千萬不要有一個錯誤的觀念認為pop只是寫字、畫海報，其實不然，pop廣告不僅牽涉到企劃、行銷等軟體的構思且需對整個促銷案做通盤的了解，再給予最實際的硬體支援，由此可知一個pop創作者應培養自己能在理性與感性的環境，能收放自如的創作。方可替自己在美術設計的生涯中打上一只強心劑。

精緻手繪pop展示這本書中，主要是介紹各種pop廣告的展示效果及陳列技巧，其中的實例從企劃、設計、到製作，皆由本人與工作事同事創作的，讀者可從此書中了解不同場合所需的店面佈置，最主要的是要能舉一反三再稍作變化便可應用在實際的賣場上，還有介紹各種不同的標價卡、吊牌、立體pop的實例希望能在讀者製作時給予參考與幫助。

筆者竭誠的邀請您加入精緻pop的行列，並期待pop廣告能繼續的蓬勃發展下去。

目錄

第一章POP的展示

在媒體爆炸的現代社會中，任何的廣告物也都有極細的分工，在這個情況下POP廣告也漸漸的形成一門廣告的專業知識，無可否認其社會地位不只是注重而且已給予肯定的地位，其發展空間相當的廣，從平面到立體甚至是電動都可視促銷需要而決定其展示效果，所以身為一個POP創作者，不應只是紙上談兵而不去採取行動，這樣會導致創意故步自封，且在缺乏實際經驗的情形下，往往會發生做出了成品而派不上用場，所以筆者建議各位對POP有興趣的讀者，應在勇於嘗試的心態下去學習POP，這樣在創作時即可達到事半功倍的效果。此本書我們要探討的即是POP廣告的展示，在面臨種種的促銷手段時，POP廣告將是最佳的作戰伙伴，它不但能給予任何的感性演出，又能切實當

最佳推銷員的角色，在這種相輔相成的極力配合下，即可打一場漂亮的勝仗。

POP廣告的展示規劃

在此單元所提的展示空間，不是單純敘述「張貼海報的地方」。這是較狹隘的解釋，這種展示空間是融合促銷企劃，並給予全力支援的廣告媒體，從小型的標價卡到大型的櫥窗，運用到相當多的製作技巧，由此可見POP廣告是相當的多元化，因此在大型的量販店、百貨公司，即可對POP的展示方式有極為整體的了解，比如每逢年節慶典時懸掛於迴廊的吊牌POP，或展示於櫃枱上的立體POP，及最普遍的標價卡，等多種的表現形式，除此之外，佈置前的整體規劃是最重要的前提，應視賣場、行業性質、促銷對象、競爭對手……等因素，做較切身的計劃，有了極完整的規劃後，接下來就可進行媒體的分配，首先我們由上至下，大致可分為吊牌、展示卡、指示牌、海報、標價卡、立體POP等，再將可達到最佳的促銷效果給明顯的畫分，像吊牌的

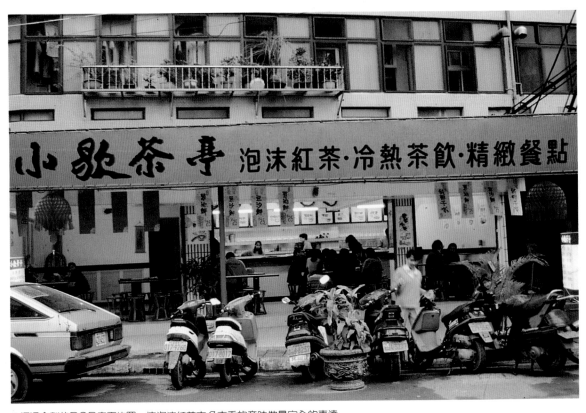

●經過企劃的POP店面佈置，使泡沫紅茶古色古香的意味做最完全的表達

最佳功能就是活絡整個賣場的氣氛，有著數大便是美的趨勢。展示卡，在賣場扮演著推銷員的角色，能協助顧客在購買時的選擇，它不僅能說明產品的功用並能節省人員的開支，也是POP廣告展示時不可或缺的要角。指示牌，通常一般的店家認為指示牌需要給招牌店做專業設計，其實不然，很多東西都可運用POP的手法而加以製作，不僅可節省經費，又可設計出獨一無二的作品，其主要的功能是指引顧客在購物時的不時之需，以達購物的便利與暢快。

海報：這當然是在促銷手段時不可缺少的得力助手，其表達方式千變萬化，從手繪、剪貼至圖片，從平面、半立體至三度空間，往往是店面佈置的重頭戲，以多樣的面孔呈現給顧客，以拉近與消費者的距離，在整體的企劃中，POP海報的設計時應畫分三種形式①形象POP：讓顧客的淺意識裡，不由自主成為這店家的忠實消費者，並切記企劃促銷活動勿以利字當頭。②促銷POP：以辦活動的口號，而增進與消費者之間的感情，甚至都可挾帶著贈品、折扣等回饋行動，以滿足顧客貪小便宜的心態。

③拍賣POP：到了促銷活動的末期，徹底的以較吸引人的折扣及價格，再次招攬顧客進門購物，較適合於換季及年終特賣等有時效性的促銷活動。

標價卡：這是每個店家必備的促銷工具，但其表現的方法也相當的多元化，從字形表現、插圖到圖片已朝精緻的路線邁前大步，所以讀者若是將來想自己開店的話：不妨親自設計動手製作，將可節省一筆蠻可觀的開銷，除了單一的標價卡外，還有整體的產品介紹，其後將有更詳細的技法介紹。立體POP，其展示的效果不單單只是能站立著就好，也是得考慮很多的因素，如時效性、體材運用等，一般製作上大多採用三角形的立牌，且趨向於平面的製作，變化性太弱，在此筆者建議讀者可嘗試半立體的做法，可讓您所製作的立體POP更有看頭，其形狀及裝飾盡可能運用各個角度給予最適當的設計。

●運用鋁框裝飾海報以達到較高級的感覺

●運用木架陳列海報方可進行最佳促銷效果

店舖賣場的活性化：其與成本讓社會背景的消費者購買行動便有極密切的關係。因此，當店舖在裝璜、採購商品之時，必須意認到所面對的並非「消費者大眾」、而為進入店中親手觸摸檢視商品的個別顧客。就這層意義來看，配合店址、所屬商業圈等特性佈置店面從而擬定行銷策略的過程，也就顯得格不重要。

此地所謂佈置，還包括店內設施、照明、色彩等項目。

其次要來探討的是，要如何才能誘導顧客自店前走進店內。關鍵在於賣場演出與促銷演出。賣場演出指店內裝璜、商品陳列裝飾、及貨架位置等，促銷演出指折扣優待、大批展售對象商品與相關商品、背景音樂、活動等。

所謂賣場活性的意義不外乎二點：一為配合商業圈顧客群（進店顧客）製造賣場，二為安排生動的賣場演出。

●展示於牆上的POP海報

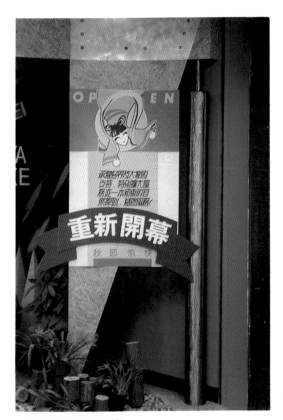

●重新開幕的POP海報

●展示方木架上的POP海報

換言之，要使顧客進店，應該準備與顧客生活方式、消費傾向相關的演出，然後再設計使進店顧客與銷售（即賣場）結合。這是每一家自營商店都必須重視的問題，若不加重視，設計賣場時不理會消費者意向，展示總是一成不變，就目前時代來說，是不可能製造奇蹟的。

除此之外，在處理設計店內走道、專櫃、裝璜、陳列等問題時，還必以站在顧客立場考慮顧客需要為前提。

以上大致敘述POP廣告的展示規劃，除了硬體的製作外（POP廣告），最根本的軟體製作（企劃）也要非常的健全，即使所製作的POP廣告再怎麼精緻、好看，若行銷策略稍有偏差，即可能會導致促銷上的失利，所以筆者一再的強調POP廣告物的製作是得靠企劃給予最大的支持與肯定，才能延展出一套有系統且有效率的促銷活動。所以各位讀者嘗試去企劃、經營自己的設計領域吧！

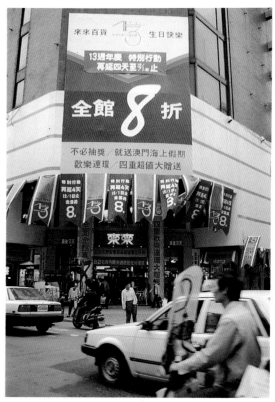

● POP吊牌的整體應用

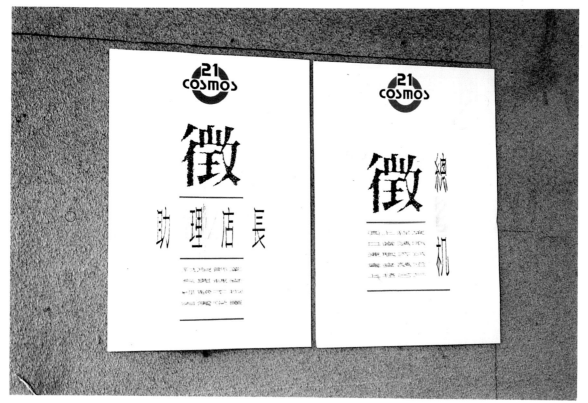

● 屬於形象POP的徵人海報

第二章POP的展示空間

店舖的面街櫥窗亦即一家店的門面、如何使之長久保持魅力是非常重要的事。首先，入口容易出入是絕對需要的，再來就是去發現店本身招來顧客的各種魅力點。經過一番整理歸納，可利用一台推車堆放促銷品以二折出售；也可利用高大的灌葉盆栽，將時下流行較輕的小物件（緞帶、裝飾品、禮品盆等）點綴其上。如此裝點出來耀眼又漂亮的櫥窗，定能吸引住顧客的目光帶動脚步踏入你的店內。當然，店內主要賣場魅力點的製造也不容忽視。

其次要談的是實際展示時具體的原則。首先，仔細觀察店的簡圖及顧客移動方向，自然能很順利地找出魅力點究竟何在，然後便可參考下列圖例衡量該在什麼位置安排什麼道具。此時，如何佈置出一家風格突出的店面是你的目標，重點為將店前的顧客引入店內直接與商品發生關係。則能以巧妙的展示成功達成促銷的效果。

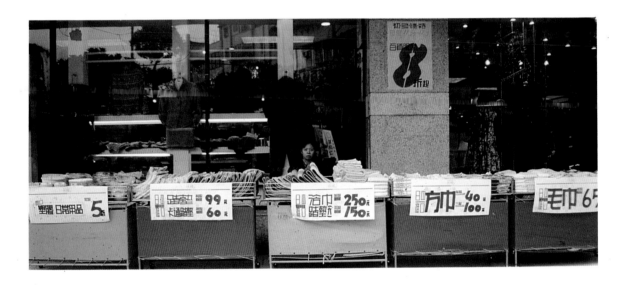

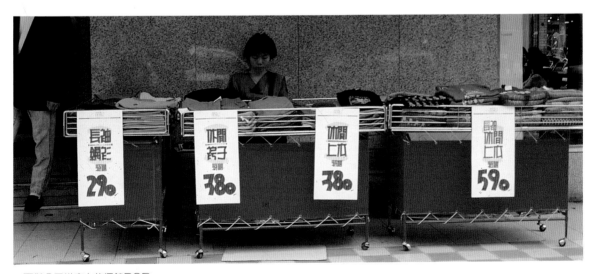

●百貨公司推車上的促銷POP

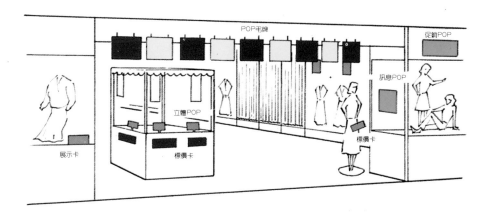

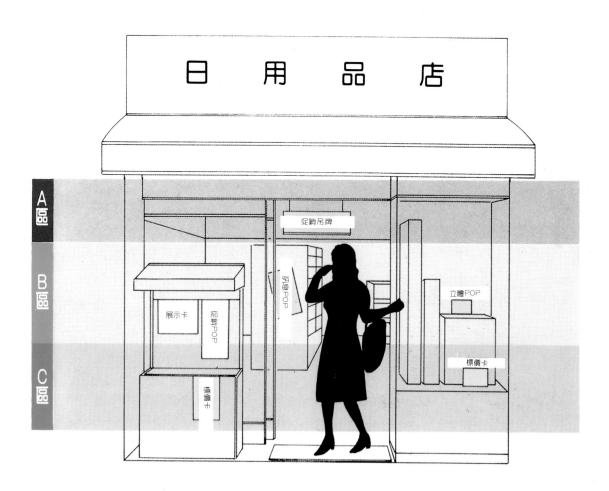

●展示會中的POP廣告設計

一般陳列重點

在展示會中應儘量把各式各樣的商品陳列出來，並以大量陳列的方式，吸引顧客的注目。

- ●把想積極推銷的商品陳列在黃金區域（離地面70~130cm處）

- ●較重較大的商品陳列在下層，較輕較小者放置在上層。
- ●避免將顏色一樣的商品陳列在一起。
- ●拍賣品可以用堆疊的方式陳列，以引起顧客注意。
- ●節慶時使用的商品，或想促銷的主要商品必須大量展示，以增加顧客印象。

計劃表

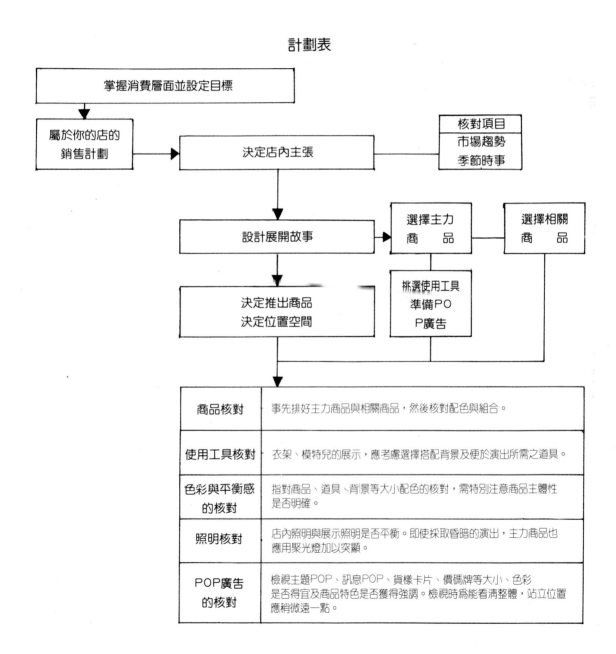

商品核對	事先排好主力商品與相關商品，然後核對配色與組合。
使用工具核對	衣架、模特兒的展示，應考慮選擇搭配背景及便於演出所需之道具。
色彩與平衡感的核對	指對商品、道具、背景等大小配色的核對，需特別注意商品主體性是否明確。
照明核對	店內照明與展示照明是否平衡。即使採取昏暗的演出，主力商品也應用聚光燈加以突顯。
POP廣告的核對	檢視主題POP、訊息POP、貨樣卡片、價碼牌等大小、色彩是否得宜及商品特色是否獲得強調。檢視時為能看清整體，站立位置應稍微遠一點。

●專賣店的陳列重點

專賣店陳列時必須注意：(1)商品的選擇、(2)容易走近、(3)垂直位置、(4)水平位置、(5)產生聯想等五個原則。巧妙的搭配、運用這五個原則將可獲得很好的效果，當然，這些原則也適用於其他商店的陳列原則。

所謂「商品的選擇」就是考慮陳列或促銷什麼樣的商品，並訂出它的數量等標準。

「容易走近」是指商品陳列必須使顧客能自由取得，以增加顧客選擇的機會，最好是採取開架式。

「垂直與水平位置」：這是考慮到人的視線最易固定的位置，也就是目光最容易掃視的地方。垂直位置大約是約肩同高的位置，水平位置則是一排的正中央，這兩個位置配合起來，就是所謂的「黃金交叉」。商店中主要促銷的商品當然要儘可能擺在這個位置。

「產生聯想」：是將店中銷路較差的商品也分散在「黃金交叉」上，使顧客有附帶購買的聯想。此外，也考慮到POP來強調這種陳列方式。

●視覺展示的重要性

Visual一字，乃「視覺的」「可見的」之意。而將店內所欲強調主題或所欲推薦的商品做Visual的表現，就是所謂的視覺展示。顧客經過店前，是流連駐足，還是不顧前行，決定完全在此一舉。如果說店前展售櫥窗的演出會影響顧客去留的腳步，也絕不為過。視覺展示應經常做到「將店舖個性，明確向顧客表示並主張」。因此，想做好展示，第一必須要有店內主張，進而製造出特有的店舖風格，目的在於樹立〝僅此一家，別無分號〞的印象，讓顧客珍惜眼前所見。如想進一步使銷售成績與別家拉開距離，還應在內容上追求最新奇、最現代感的表現。本書即將介紹的視覺展示基本事項，將告訴你單向思考已不敷利用，系統化的擬定促銷計劃才是最需要推進的。

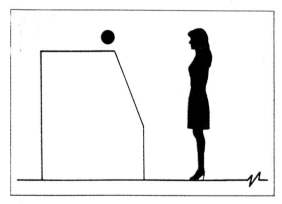

● POP的陳列若是偏於單調時，可以把主題商品之POP以大型看板的方式，擺在最易看到的地方，吸引顧客注意。

● 重賣店所展示的商品非常廣泛，因此，主要促銷的「拍賣品」要儘量放在「黃金交叉」上，使顧客注意，必要時也可利用POP提示顧客注意。

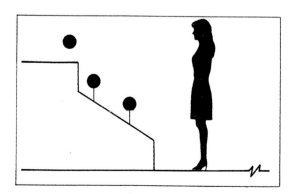

● 通常較低或較裡面的展示櫃顧客不容易注意，因此，可利用促銷POP把商品名稱、價格等資訊標示出來，使顧客一目了然。

● POP陳列一般傾向於平面式，因此，可製作立體POP吊掛在眼睛的高度，以求變化。

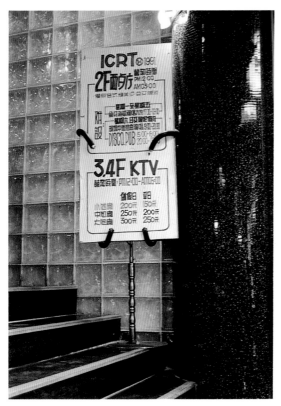

●展示於鐵架上的KTVPOP

●展示木板上的民歌演唱時間表

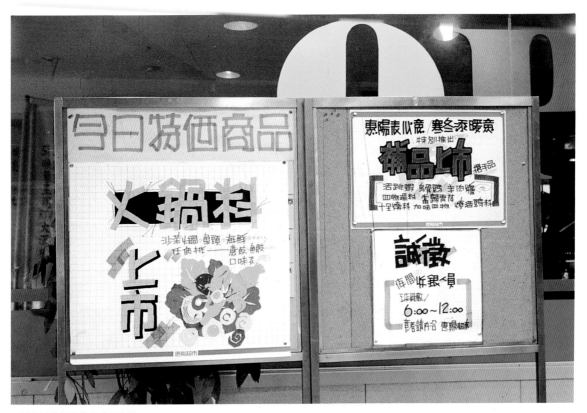

●展示於鐵架上的超市POP

●展示於鐵架上的餐飲POP

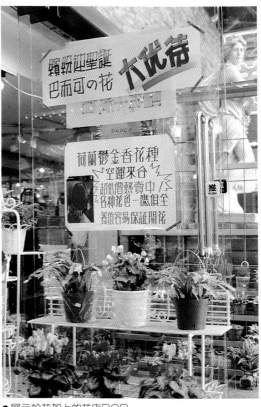

●展示於花架上的花店POP

●經過護貝的民歌演唱表

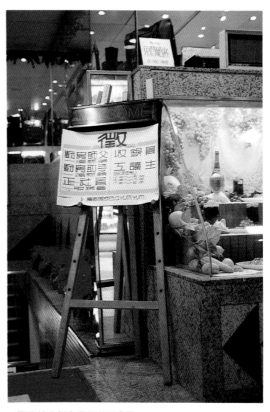

●展示於畫架上的餐飲POP

第三章POP的展示技巧

空間展示與POP之間的配合，必須注意到商品形象以及位置。不論是再完美的POP廣告，若喧賓奪主地將商品的光芒隱於其後，或是在顧客選購時顯得有些礙手礙腳，都將造成負面的影響。可見，POP張貼若不得要領，就無法順利配合展示。因此，如何有效地張貼、如何在一個有效的張貼範圍內做最有效的表現、應做個案處理還是統一處理，正是本文要加以探討的課題。

● 張貼在櫥窗與牆面上的POP

無論在公司或顧客的角度來看，櫥窗與牆面展示就是一家店的"儀表"，高級、美觀、合顧客心意的，才能獲取人心，達到引人入店的效果。

基本上，縱長形應直貼，橫長形應平貼或斜貼。又，斜貼時最好能採右上→左下的方向。

此時最忌諱的是任用膠帶（不透明的更糟）直接黏貼四角，極不美觀，最好是使用雙面膠帶，以保持畫面的完整與清潔。

● 自天花板垂吊的POP

如重量輕，可利用透明絲線吊掛，看起來十分清爽。不過，這類POP廣告距離商品不能太遠，否則會喪失襯托商品的意義。基本上，能使顧客發生興趣的距離是最理想的距離，亦即顧客一眼就能看清、伸手就能摸到的距離。

● 放在櫥窗或貨架上的POP

要儘量讓顧客能夠平視。最主要的是，POP廣告不能太大，以致蓋住商品或妨礙選購，採立架式展示

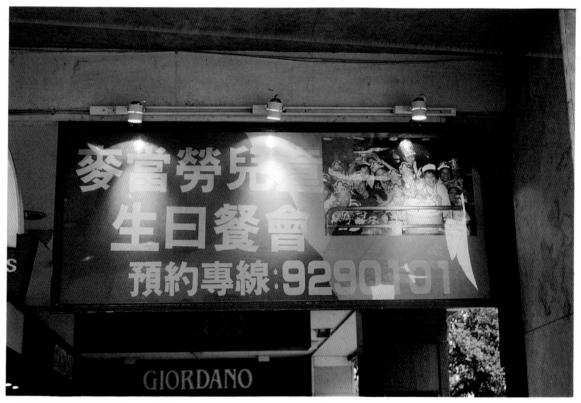

● 展示於回廊下的餐飲POP，且用壓克力護貝並有打燈以提高其展示效果

最佳。

如果想固定在木板或布料上，使用透明無頭圖針較為理想；若想固定在金屬上面，即應改用磁鐵。無論固定物為何，皆以體積小、透明者為宜，如此才不致有礙觀瞻。

●拍賣時用的POP

拍賣時，通常都採取特區展售或推車展售的形式。因此，地點應選擇最能吸引顧客視線處，POP採單一重點，商品展示要讓顧客能夠輕易發覺、方便挑選。又，如採專櫃拍賣方式，POP配色在與背景無法配合的情況下也會影響銷售，此點務須特別注意。

●POP張貼方法的核對

①高度是否在顧客視線（約15cm）以下70cm的地方？

②是否遮蓋商品、影響選購？

③是否使用黏著力特強的強力膠貼在商品之上，還是在商品上打洞固定、或直接在商品上作畫？

④為方便更換，是否容易拆除、換貼？

⑤店內所有廣告文字及色彩是否統一？

⑥垂掛方法是否適合銷售現場？

●展示於畫架上的民歌演唱表

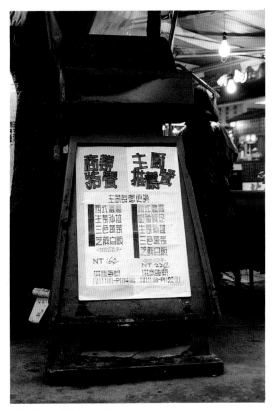

●展示於木架上的餐飲POP

店面佈置小秘方

前面所提到的是最基本的展示觀念，也是ＰＯＰ創作者最基本的認知，接下來就幾個展示時較易碰到的障礙在此將明確的介紹給讀者：

一、弔牌的製作

現在的店家在開店前的裝璜，大致都採用空調設備，碰到有此設施的店面在製作弔牌時就可非常的便利，在製作時上方稍許留1至2公分再予以對折，在佈置時只要夾在隔音板與鐵條間，便可牢牢的懸掛，若沒有此設施的店面，在對折後用釘槍釘牢，切記不要使用雙面膠，因為在事後的處理非常的麻煩，且沾黏到的地方油漆很容易脫落，其補救及清潔工作都會相當的費事。

③對折後的情形

④張貼時先將天花板掀開

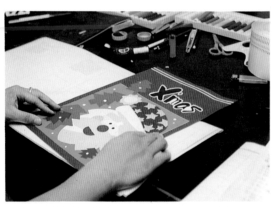

①製作好的聖誕節海報上方欲留2～3公分

⑤靠天花板與鐵條把弔牌夾住

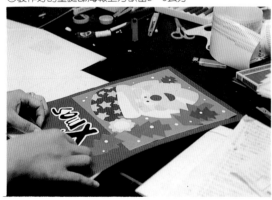

②將所留的地方予以對折

⑥懸掛後的佈置情形

二、雙面膠的使用方式

① 製作POP廣告時雙面膠的使用率相當的高，但在使用時也有個小小的技巧，欲將兩張紙組合時，可將一方的用紙先貼上雙面膠，切記要靠邊貼整齊，再將另一方的紙張核對好就可將已貼好的雙面膠，掀開一小角，在確定沒有問題的情形下，在快速的抽取雙面膠即大功告成，且失誤率等於零。

② 雙面膠多量使用的情況下，筆者告訴讀者一個方便又快速的方法，在粘貼的時候保留上方不具粘性的白色色帶，而不撕斷，在進行下次粘貼的時候即可省略一道手續，在使用次數頻繁的情形下方可節省相當多的製作時間。

①双面膠使用多量時

②欲保留上方的白色色帶

③亦可節省相當多的製作時間

①將兩張紙並貼

②粘好的一方双面膠，再撕一小角

③將另一張紙對齊好，再迅速抽取双面膠

④併貼後的效果

三、噴膠優缺點

一般POP的製作皆使用具粘性的噴膠，但它也有
時效性的限制，在太乾燥或太潮濕的環境下其時效
性更短，所以製作時效性較長的POP廣告，應以樹
脂與雙面膠加以輔助，以免脫落的情形發生，但它
仍是製作精緻POP不可或缺的材料，在剪貼製作
時即可享受方便快速的製作態度。

①使用時應放置在廢棄的紙箱中，以避免清潔不易

②左為粘性噴膠（POP適用）右為完稿用噴膠（粘性差）

③在乾燥的空間中較易脫落

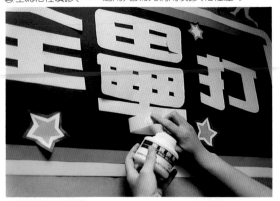

⑤用樹脂加以輔助

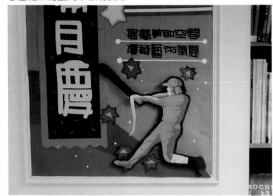

④在濕氣的空間中較易脫落

⑥用双面膠加以輔助

18

四、軟木塞板的張貼

現在大型的商品量販店,在裝潢時會將較明顯或有空位的地方放置軟木塞板,也就是所謂的公佈欄,是為了方便張貼海報間接的能與顧客搭起友誼的橋樑,時效性短的POP海報只要用圖釘稍加固定即可,但時效性長或半立體負重的精緻POP海報即需要用釘槍及泡綿膠予以固定,切記雙面膠的附著力不夠易造成脫落的現象。

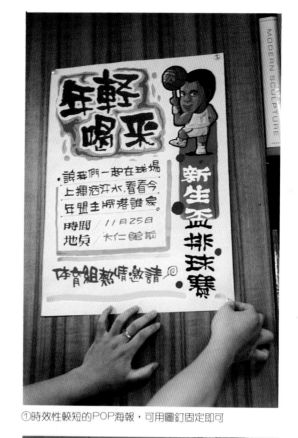

①時效性較短的POP海報,可用圖釘固定即可

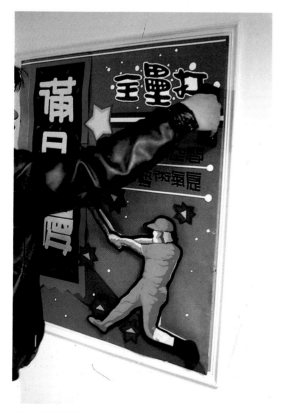

②也可運用釘槍

③使用粘性較強的泡面膠

19

五、卡典希得的張貼

將製作的卡典希得圖案，張貼於玻璃時，需先用噴霧器噴水，使張貼時有錯誤易於更改，趁水尚未蒸發可利用此空檔調整間距大小，在張貼時也有個小小的技巧，應先撕一小角固定好位置後，再慢慢拭去不粘的一面，即可方便快速的完成張貼手續，其次若是遇到氣泡時可用針刺破再將空氣擠壓出來，即可得成品。

以上便是製作時應注意到的陳列技巧，可供讀者在佈置店面的參考。

①先用噴霧劑噴水在玻璃上

②張貼卡典時先折一小角

①使用膠膜的張貼方式

③再貼在玻璃上，運用双手，一推一拉，慢慢的進行

②萬無一失的卡典張貼技巧

④運用針或圖釘刺破氣泡再將空氣擠出來

●軟木塞POP海報

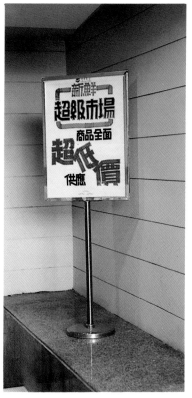

●促銷POP海報

●吊飾POP海報

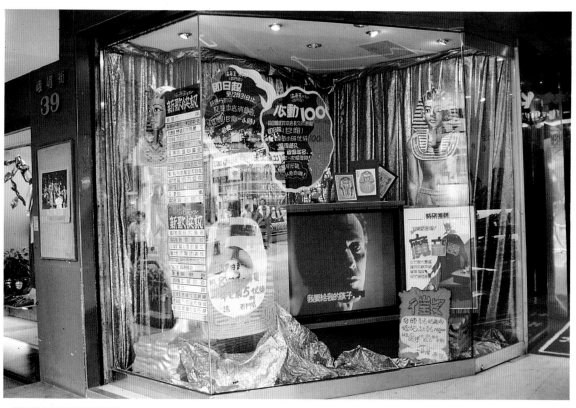

●展示於櫥窗的POP海報

第四章標價卡的製作

是一般POP廣告最完整及最實際的基本應用，除了能迅速告知顧客所支出的費用外，更能讓顧客有更多的選擇空間並可避免討價還價的情形發生。且在雙方心甘情願的情形下進行交易，所以筆者建議讀者不可忽略此媒體的經濟效益。相對的應將標價卡的發揮空間給擴大而不再以八股的手法設計，放棄以往產品加價錢的粗糙製作應走向精緻化。就以簡潔的幾何圖形做裝飾，便能有具變化的展示效果。

下一步的做法便是採取插圖來說明產品的特性，可讓消費者徹底的了解產品的特性與價值感，其繪圖技巧從造型化至寫實，應視場合而決定表現技巧。除

上述二種方法外，另一種即可採用圖片其展示效果最為直接且有貨真價實的促銷手段，其製作方式也最為的單純，所以應大為的推廣。

除了單一的標價卡外本單元還介紹各行各業的產品價格表，也將上述的方式一一的運用進去，在此筆者希望讀者在創作POP廣告時，應抱著精緻的心態加以設計，並能讓多元化的POP技巧更能加以發揚光大。所以雖然只是一張小小的標價卡仍是馬虎不得。應講求完整又統一的企劃手法，從裡到外、小至大都有極連貫性的整體設計，這樣便是一個好POP廣告的開始。

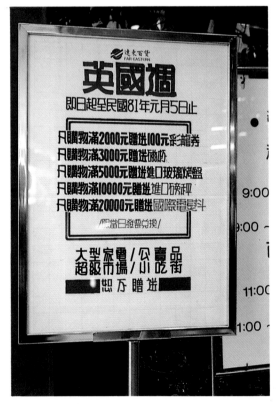

●促銷POP海報

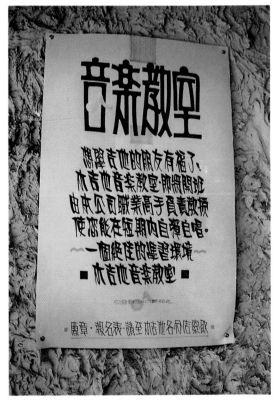

●促銷POP海報

● 超市標價卡（白底，字形裝飾）

● 超市標價卡（白底，字形裝飾）

● 超市標價卡（白底，字形裝飾）

● 超市標價卡（白底，字形裝飾）

● 超市標價卡（白底，字形裝飾）

● 超市標價卡（白底，字形裝飾）

●餐飲標價卡（白底，字形裝飾）

●餐飲標價卡（白底，字形裝飾）

●餐飲標價卡（白底，字形裝飾）

●餐飲標價卡（白底，字形裝飾）

●餐飲標價卡（白底，字形裝飾）

●餐飲標價卡（白底，字形裝飾）

●點心標價卡（白底、插圖）

●點心標價卡（白底、插圖）

●點心標價卡（白底、插圖）

●點心標價卡（白底、插圖）

●點心標價卡（白底、插圖）

●點心標價卡（白底、插圖）

●超市標價卡（色底、剪貼）

●超市標價卡（色底、剪貼）

●超市標價卡（色底、剪貼）

●超市標價卡（色底、剪貼）

●超市標價卡（色底、剪貼）

●超市標價卡（色底、剪貼）

● 超市標價卡（色底、圖片）

● 超市標價卡（色底、圖片）

● 超市標價卡（色底、圖片）

● 超市標價卡（色底、圖片）

● 超市標價卡（色底、圖片）

● 超市標價卡（色底、圖片）

非斯儂
潤膚乳液
特價 950

● 百貨標價卡（白底、挿圖）

義大利
花色鍋
特價:1750

● 百貨標價卡（白底、挿圖）

多功能
電子秤
特價:2580元

● 百貨標價卡（白底、挿圖）

高級
特價:200元
梳粧鏡

● 百貨標價卡（白底、挿圖）

石英
鬧鐘
特價:590元

● 百貨標價卡（白底、挿圖）

茶壺
(不銹鋼)
特價:450元

● 百貨標價卡（白底、挿圖）

● 百貨標價卡（白底、圖片）

● 百貨標價卡（白底、圖片）

● 百貨標價卡（白底、圖片）

● 百貨標價卡（白底、圖片）

● 百貨標價卡（白底、圖片）

● 百貨標價卡（白底、圖片）

● 百貨標價卡（白底、圖片）

● 百貨標價卡（白底、圖片）

●餐具標價卡（色底、剪貼）

●餐具標價卡（色底、剪貼）

●餐具標價卡（色底、剪貼）

●餐具標價卡（色底、剪貼）

●電器標價卡（色底、剪貼）

● 家具標價卡（色底、剪貼）

● 家具標價卡（色底、剪貼）

● 家具標價卡（色底、剪貼）

● 家具標價卡（色底、剪貼）

● 電器標價卡（色底、剪貼）

● 服飾精品

●服飾標價卡（白底、插圖）

●服飾標價卡（白底、插圖）

●服飾標價卡（白底、插圖）

●服飾標價卡（白底、插圖）

●服飾標價卡（白底、插圖）

●服飾標價卡（白底、插圖）

● 服飾標價卡（白底、幾何圖形）

● 服飾標價卡（白底、幾何圖形）

● 服飾標價卡（白底、幾何圖形）

● 服飾標價卡（白底、幾何圖形）

●服飾標價卡（色底、幾何圖形）

●服飾標價卡（色底、幾何圖形）

●服飾標價卡（色底、幾何圖形）

●服飾標價卡（色底、幾何圖形）

●服飾標價卡（色底、幾何圖形）

●服飾標價卡（色底、幾何圖形）

● 服飾標價卡（色底、具象剪貼）

● 服飾標價卡（色底、具象剪貼）

● 服飾標價卡（色底、具象剪貼）

● 服飾標價卡（色底、具象剪貼）

● 服飾標價卡（色底、具象剪貼）

● 服飾標價卡（色底、具象剪貼）

● 文化出版

●文具行標價卡（色底、具象剪貼）

●文具行標價卡（色底、具象剪貼）

●文具行標價卡（色底、具象剪貼）

●文具行標價卡（色底、具象剪貼）

●文具行標價卡（色底、具象剪貼）

●文具行標價卡（色底、具象剪貼）

●美術社標價卡（色底、圖片）

●美術社標價卡（色底、圖片）

●美術社標價卡（色底、圖片）

●美術社標價卡（色底、圖片）

美術社標價卡（色底、圖片）

●美術社標價卡（色底、圖片）

● 食品餐飲

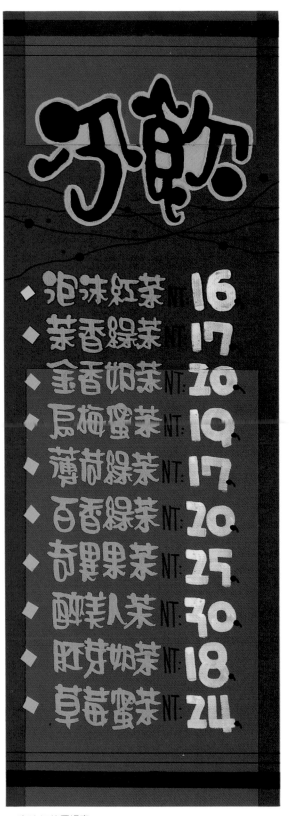

● 泡沫紅茶價格表

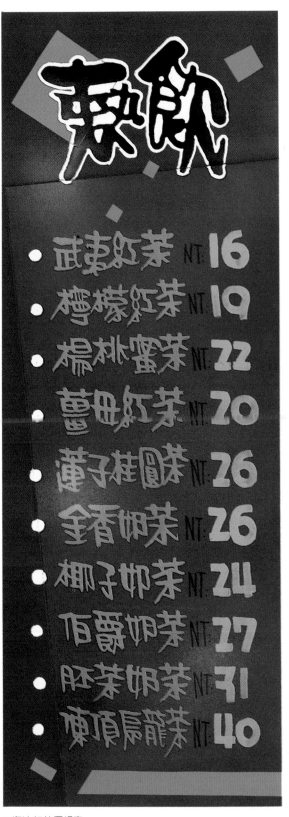

● 泡沫紅茶價格表

茶點

- 蘿蔔糕 NT:15
- 糯米腸 NT:17
- 燒賣 NT:25
- 米血糕 NT:10
- 貢魚丸 NT:17
- 甜不辣 NT:20
- 珍珠丸 NT:19
- 花生 NT:25
- 炒毛豆 NT:25
- 營養蛋 NT:40

●泡沫紅茶價格表

點心

- 花生厚片土司 NT:25
- 香菜厚片土司 NT:25
- 椰香奶酥 NT:20
- 火腿蛋土司 NT:18
- 火腿三明治 NT:15
- 煎蛋三明治 NT:13
- 起司三明治 NT:23
- 草莓厚片土司 NT:25
- 花生厚片土司 NT:25
- 牛肉漢堡 NT:31

●泡沫紅茶價格表

營養早餐

熱情供應中

豆漿 米漿 包子 饅頭 荷蛋 蛋餅 飯團 油條 饅頭加蛋 燒餅油條 燒餅加蛋

6 6 6 6 6 12 15 7 12 12

●早點價格表

給你一個方便

中式速食

日式中餐 蝦仁燴飯 牛肉燴飯 雞腿飯 排骨飯 魚排飯 雞排飯 香菇滷肉飯 梅干扣肉飯

45 45 50 50 55 60 60 55 70

●快餐價格表

●西式早點價格表

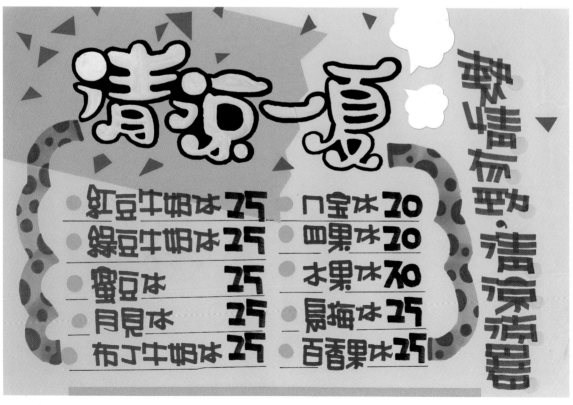

●飲冰室價格表

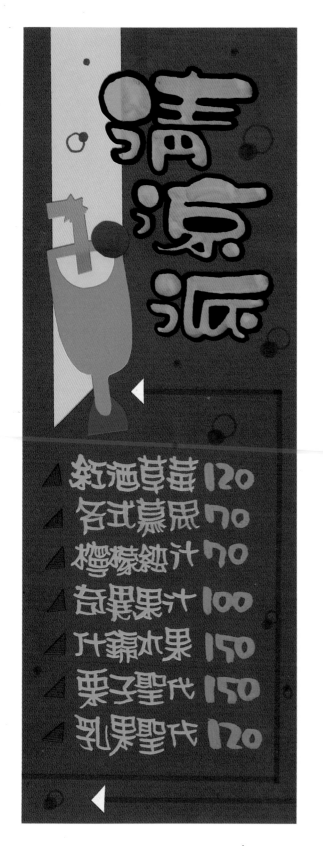

清涼派

新酒草莓 120
各式慕思 70
檸檬鮮汁 70
奇異果汁 100
什錦水果 150
栗子聖代 150
乳果聖代 120

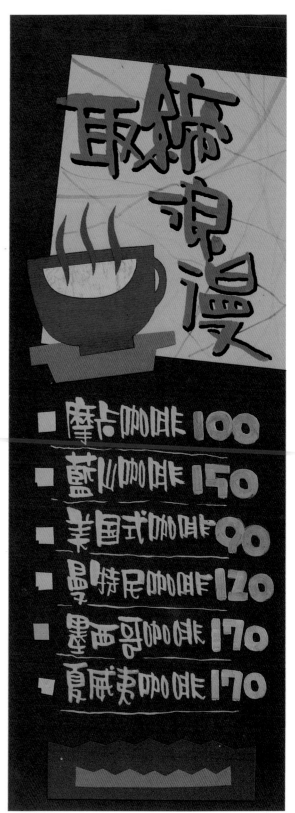

取綜浪漫

摩卡咖啡 100
藍山咖啡 150
美國式咖啡 90
曼特尼咖啡 120
墨西哥咖啡 170
夏威夷咖啡 170

●咖啡價格表

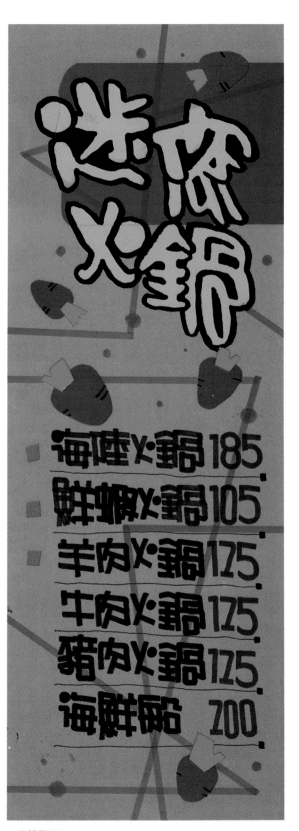

迷你火鍋

海陸火鍋 185
鮮蝦火鍋 105
羊肉火鍋 175
牛肉火鍋 175
豬肉火鍋 175
海鮮船 200

●火鍋價格表

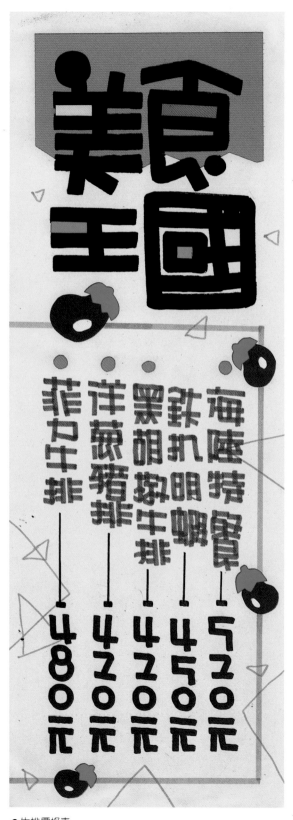

食‧美國王

海陸特餐 520元
鐵扒明蝦 450元
黑胡椒牛排 420元
芹蔥豬排 420元
菲力牛排 480元

●牛排價格表

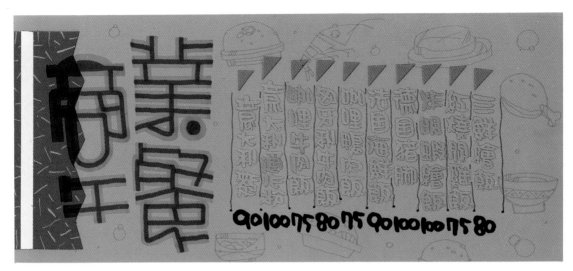

●商業午餐價格表

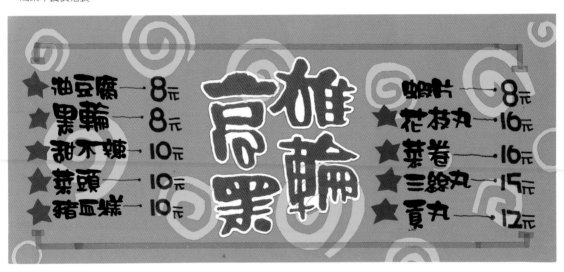

●黑輪小吃價格表

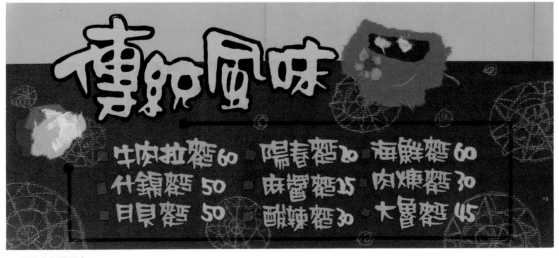

●家常小吃價格表

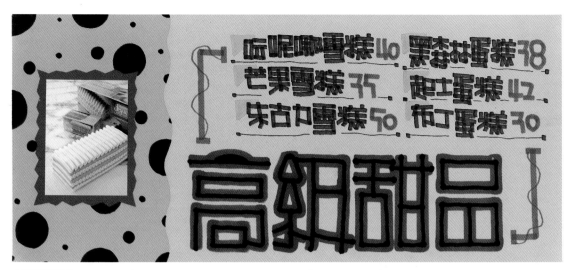

●甜點價格表

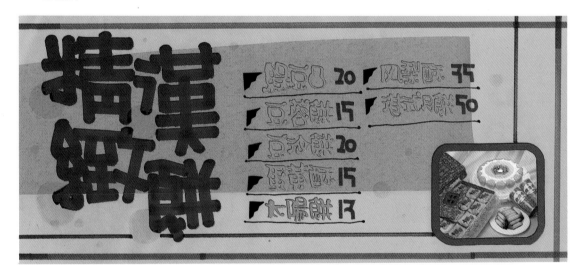

●西餅價格表

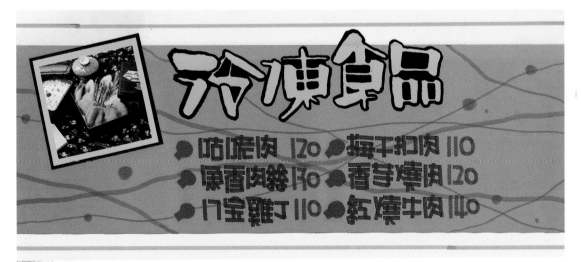

●冷凍食品價格表

● 百貨服飾

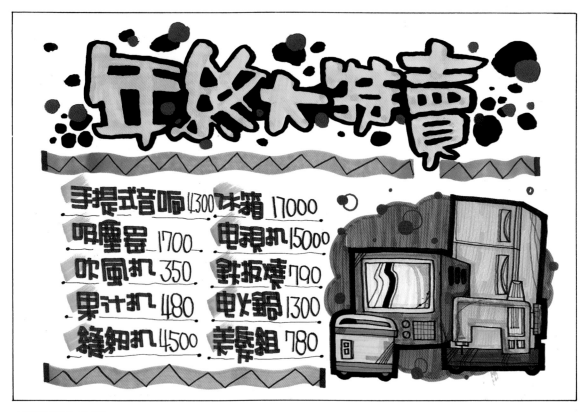

年終大特賣

手提式音响 4300　冰箱 17000
吸塵器 1700　电視机 15000
吹風机 350　鉄板燒 790
果汁机 480　电火鍋 1300
縫紉机 4500　美髮組 780

● 百貨價格表（白底）

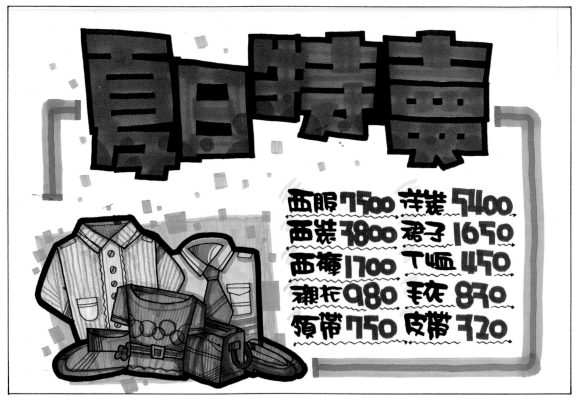

夏日特賣

西服 7500　洋裝 5400
西裝 3800　裙子 1650
西褲 1700　T恤 450
襯衫 980　毛衣 870
領帶 750　皮帶 720

● 服飾價格表（白底）

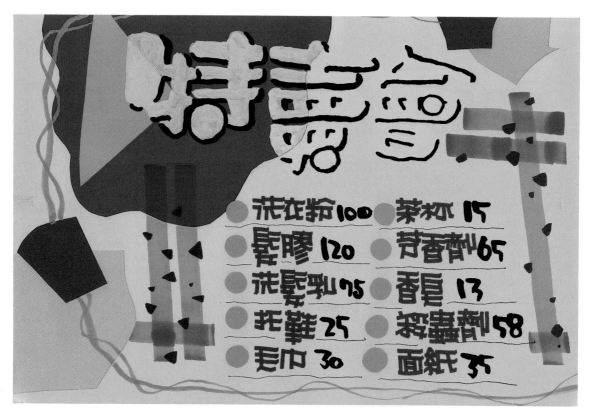

● 百貨價格表（色底）

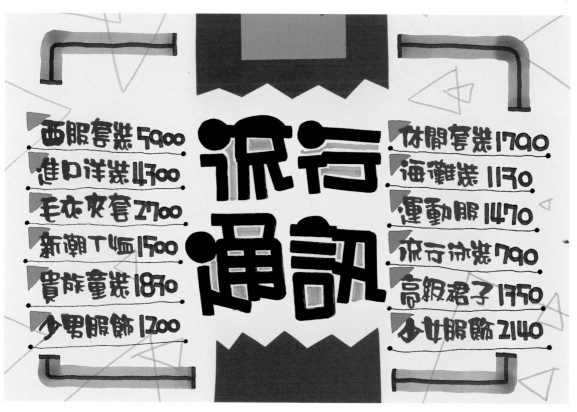

● 服飾價格表（色底）

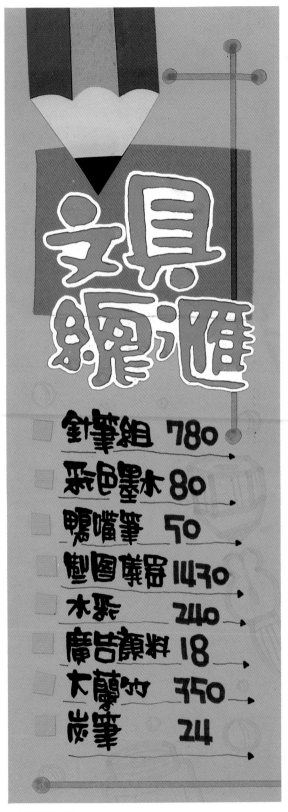

文具總匯

針筆組 780
彩色墨水 80
鴨嘴筆 50
製圖儀器 1430
木炭 240
廣告顏料 18
大蘭竹 350
炭筆 24

● 美術社價格表

好推書廊

● 不朽 220
● 大未來 360
● 十句話 120
● 鬼話 110
● 智典 210
● 河牆 150

沙豬傳奇 100
開導記 100
環保小百科 150
墜落的星球 150
大男人女子 130
朱元章大傳 220

● 書店價格表

●補習班課表介紹

●補習班課表介紹

● 補習班課表介紹

● 補習班課表介紹

● 觀光旅遊

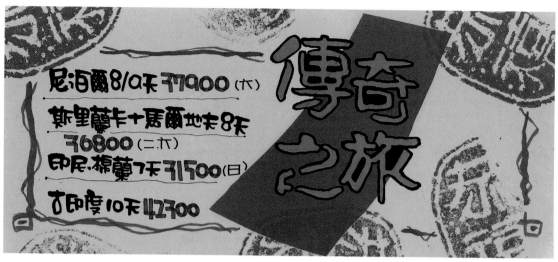

傳奇之旅

尼泊爾8/9天 37900 (六)

斯里蘭卡＋馬爾地夫8天
36800 (二.六)

印尼·棉蘭7天 31500 (日)

印度10天 42700

● 旅遊價格表

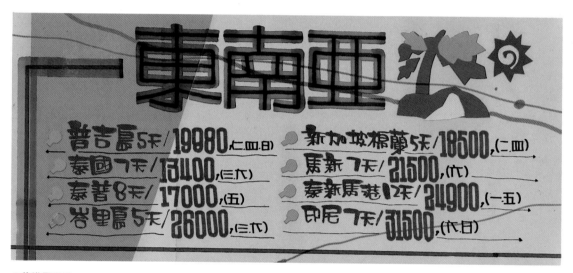

東南亞

普吉島5天/ 19080 (七.四.日)
泰國7天/ 13400 (三.六)
泰普8天/ 17000 (五)
峇里島5天/ 26000 (三.六)

新加坡棉蘭5天/18500 (二.四)
馬新 7天/ 21500 (六)
泰新馬港12天/ 34900 (一.五)
印尼7天/ 31500 (六.日)

● 旅遊價格表

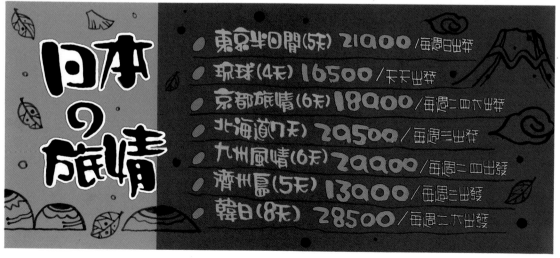

日本の旅情

東京半日間(5天) 21900 /每週日出發
琉球(4天) 16500 /天天出發
京都旅情(6天) 18900 /每週二.四.六出發
北海道(7天) 29500 /每週三出發
九州風情(6天) 29900 /每週二.四出發
濟州島(5天) 13900 /每週三出發
韓日(8天) 28500 /每週二.六出發

● 旅遊價格表

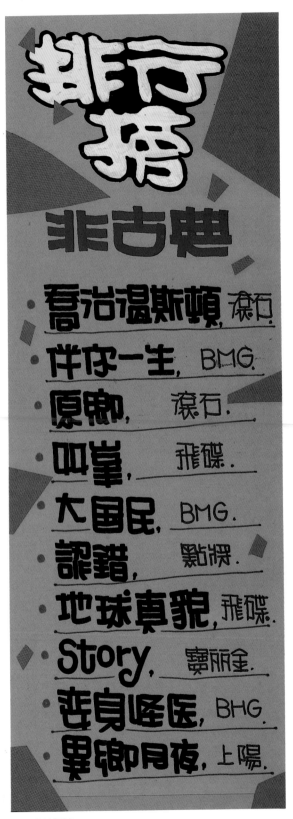

排行榜

非古典

- 喬治溫斯頓, 滾石
- 伴你一生, BMG
- 原鄉, 滾石
- 吶喊, 飛碟
- 大國民, BMG
- 認錯, 點將
- 地球真貌, 飛碟
- Story, 寶麗金
- 妻身峰医, BHG
- 異鄉月夜, 上陽

● 歌曲排行榜

排行榜 古典

- ▶ 三大男高音 福茂
- 普羅高菲夫 寶麗金
- ▶ 史持勞斯音乐節 上揚
- ◀ 長笛小夜曲 韻順
- ▶ 巴海貝爾 BMG
- ▶ 1aaz古典目録 寶麗金
- ▶ 上班族古典音乐 寶麗金
- ▲ 孟德爾頌 響愛
- ▶ 春之季 太平
- ▶ 十五把8番 小友

● 歌曲排行榜

暢銷書排行榜

文學類

- 飄鬚集　　李雅雯．
- 心情故事　皇冠策劃．
- 夏心安頓　林清玄．
- 舊秀佳人　林淑女．
- 展現自己　黃明堅．
- 肯定自己　劉墉．
- 超越自己　劉墉．
- 安妮的愛情　李長傳．
- 魅力十足　黃明堅．
- 沈默的羔羊　江慧君．

暢銷書排行榜

非文學類

- 走過關鍵．汪萍定．
- 人生的解答．瑜瑞．
- 混沌．林和．
- 2000年趨勢　尹萍．
- 個人公關，李淑嫻．
- 談話芸術，唐瑜英．
- 理性之夢，牟中原．
- 伴您一身，江惠君．
- 平凡勇者，趙權東．
- 上等的智慧，馮夢．

●暢銷書排行榜

●暢銷書排行榜

53

电影

最受歡迎

1. 天上人間,
2. 小鬼出差,
3. 三個爸爸一個娃,
4. 火箭卜,
5. 少年英雄,
6. 1刀月狂想曲,
7. 與敵人共枕,
8. 人肉炸彈,
9. 神氣活現,
10. 與狼共舞,

KTV

本月最受歡迎卓播曲

1. 原諒我愛你,
2. 甜蜜心事,
3. 不会再猜的錯,
4. 飛向自己天空,
5. 快樂神仙,
6. 最心疼是你,
7. 當我知道,
8. 加一点想像,
9. 加州陽光,
10. 讓自己快樂,
11. 通往溫柔鄉,

●MTV排行榜 ●KTV排行榜

●錄音帶介紹

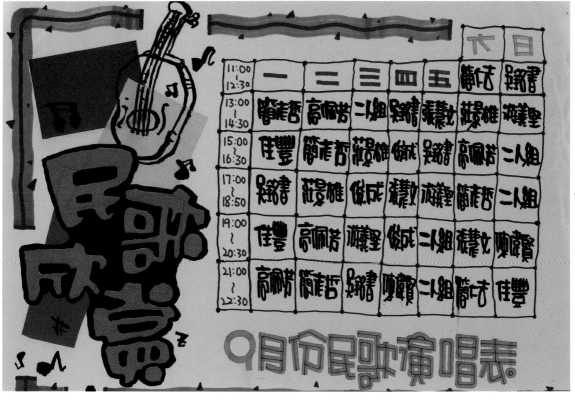

●民歌演唱表

第五章 吊牌的製作

　　前面我們在POP廣告的展示規劃與技巧，已大略的告訴各位讀者吊牌的功能及製作方法，在本章我們將更為詳盡的介紹吊牌的促銷功用，吊牌在POP廣告中所佔的地位十分的重要，因為它是主導任何促銷活動的先軀，通常擺設於天花板，是吸引消費者最佳的視覺焦點，方可才能激起消費者的購買慾望，所以在硬體的促銷佈置應可算是最佳的先鋒人選，其佈置通常以兩種完全不同設計的版面，穿插擺設以增加其可看性並能多樣化的裝飾天花板，亦呈現出熱鬧活絡的氣氛。其功用不單只是運用在促銷活動而已，其餘還有相當多的展示功能，如指示牌、拍賣吊牌、折扣吊牌、促銷吊牌、節慶吊牌、季節吊牌、形象吊牌等都有其發展的設計空間。

　　製作吊牌時也會因時效性的長短，在選擇材料也有極大的差異與區別，時效短其材料應用以一般的美術紙張便可做多角度的設計，若是時效性較長的話，材料選擇上應以防水，不褪色的卡典希得、珍珠板為最優先的考慮。各種不同性質的吊牌製作在後續的範例裡也將陸續的為讀者做詳盡的說明，將促銷活動做更整體及多元化的表達，總而言之吊牌是一切硬體POP設計的前提，並能主導整個店面佈置，所以好的店面不可或缺的POP製作。

●插畫告示吊牌製作情形

●剪貼告示吊牌製作情形

●插畫告示吊牌製作情形

●剪貼告示吊牌製作情形

●剪貼告示吊牌

●剪貼告示吊牌

●剪貼告示吊牌

● 剪貼告示吊牌

● 剪貼告示吊牌

● 剪貼告示吊牌

●剪貼告示吊牌

●插畫告示吊牌

●插畫告示吊牌

●插畫告示吊牌

●插畫告示吊牌

●插畫告示吊牌

●剪貼指示吊牌

●剪貼指示吊牌

●剪貼指示吊牌

●插圖指示吊牌

●插圖指示吊牌

●插圖指示吊牌

●指示吊牌（黑字體）

●指示吊牌（明字體）

●指示吊牌（POP字體）

● 指示吊牌（綜藝體）

● 指示吊牌（勘亭流體）

● 指示吊牌（中圓體）

● 圖案指示吊牌

● 圖案指示吊牌

● 圖案指示吊牌

65

● 圖案指示吊牌

● 圖案指示吊牌

● 圖案指示吊牌

● 折扣吊牌

● 折扣吊牌

● 折扣吊牌

● 折扣吊牌

●拍賣吊牌

●拍賣吊牌

●拍賣吊牌

●拍賣吊牌

●季節吊牌（春）

●季節吊牌（夏）

●季節吊牌（秋）

●季節吊牌（冬）

●節日吊牌（母親節）

●節日吊牌（父親節）

●節日吊牌（中秋節）

●節日吊牌（聖誕節）

● 節慶吊牌（OPEN）

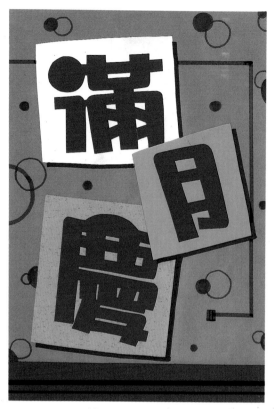

● 節慶吊牌（滿月慶）

● 節慶吊牌（開幕）

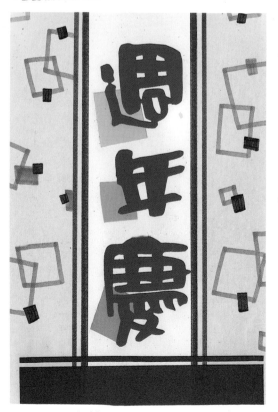

● 節慶吊牌（週年慶）

● 告示卡典吊牌

● 告示卡典吊牌

● 告示卡典吊牌

● 告示卡典吊牌

● 珍珠板卡典吊牌

● 珍珠板卡典吊牌

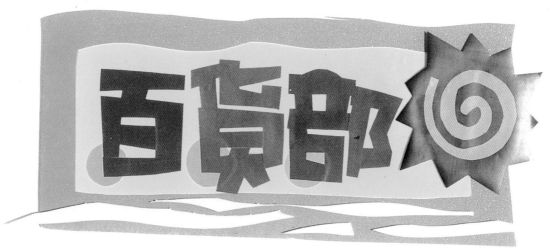

● 珍珠板卡典吊牌

第六章立體pop的製作

立體pop廣告已逐漸的在賣場上扮演著極為重要的推銷員。以往的店面佈置通常只以海報做為促銷的重點,而缺乏整體的規劃,像前面所提到的標價卡與吊牌及立體pop在整體的促銷中各有各的職責,缺一不可。

此單元所要介紹是各種立體pop的表現方法及製作技巧,在一般的設計上都以三角立牌為主,使其設計空間被局限住,導致可看性明顯的降低,在這裡讀者將可吸收到更多的表現技巧及展示方法,其應用的場合而非常的廣,像指示立體pop:如報到處、櫃台、收銀台、登記處等。促銷立體pop:如促銷活動、產品說明、折扣、標價等、形象立體pop:如企業形象、年節慶典、產品包裝等。其應用的過程可視整體的規劃而加以區分。

各位讀者必需切記的一點其展示時,應注意到閱讀者的視覺平衡,所謂的視覺平衡指的就是觀覽時的舒服感,由此可知不宜放的太高或太低。立體pop也有時效性的問題,時間較長的立體pop其支撐點的面積應較大,若沒有的話可找其它用品輔助。時效短的可利用較硬的紙板便可有極大空間的發揮。材料的選擇大致上與吊牌的應用大同小異,並切記盡量採用半立體、鏤空、三度空間的特殊技法,方可增加可看性對pop創作者來說也是極具挑戰性。總而言之立體pop不只是只要美觀就好,最主要的還是實用性及廣告效用。

● 立體POP的展示效果

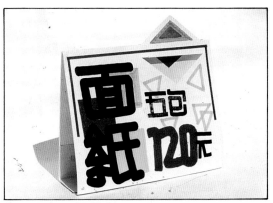

幾何造形立體POP(白底)

插圖立體POP(白底)

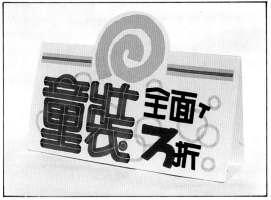

幾何造形立體POP(白底)

插圖立體POP(白底)

幾何造形立體POO(白底)

插圖立體POP(白底)

幾何造形立體POP(色底)

幾何造形立體POP(色底)

幾何造形立體POP(色底)

幾何造形立體POP(色底)

幾何造形立體POP(色底)

幾何造形立體POP(色底)

具象剪貼立體POP(色底)

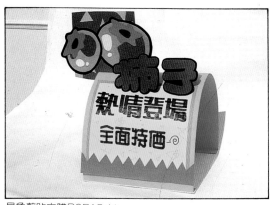

具象剪貼立體POP(色底)

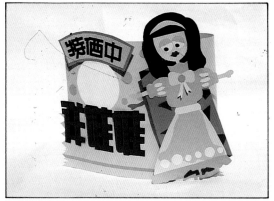

具象剪貼立體POP(色底)

具象剪貼立體POP(色底)

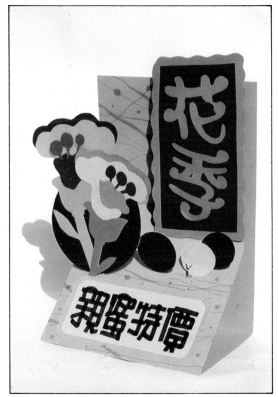

具象剪貼立體POP(色底)

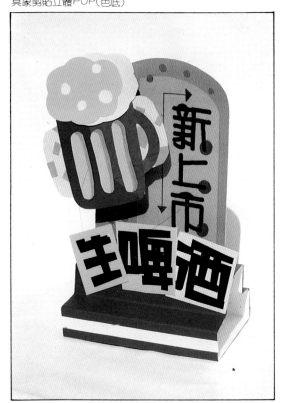

具象剪貼立體POP(色底)

半立體立體POP(色底)

半立體立體POP(色底)

半立體立體POP(色底)

半立體立體POP(色底)

第七章pop的展示應[用]

本單元主要是介紹pop廣告的展示效果,其後
展示範例皆由筆者親自企劃、設計與製作,
面所敍述的製作技巧運用於此外,並有介
企劃理念,讀者應可發現pop廣告的表現
具備理性與感性的表達空間,總而言
pop的促銷策略中,講求的是整體有系
而不是單一的海報製作,應善加利用
廣告物,(吊牌、立體pop、指示牌
揮最大的促銷功用,依序筆者將爲各
合及不同促銷環境所適用的pop展

、(新店開幕)。
影響到公司形象的確立,所以每
個　　　　　　　見,在此介紹的是北星圖書公司
門市,　　　　　　及促銷企劃,從吊牌、海報至
立體pop.　　　　　規劃,可供讀者參考。

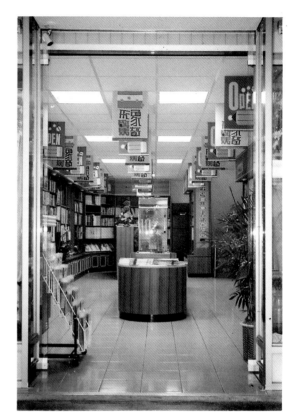

●北星圖書公司POP佈置完後情形

●形象POP

●形象POP

●製作POP的工作情形

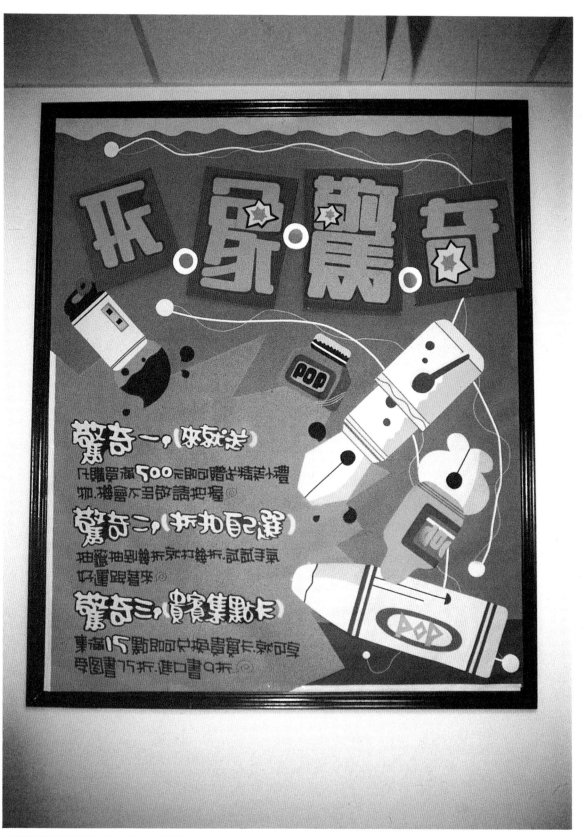

●促銷活動的大POP（150cm×180cm）

●製作POP的工作情形

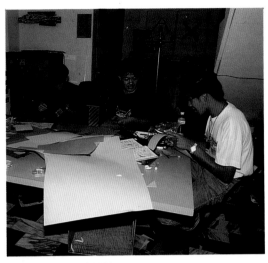
●製作POP的工作情形

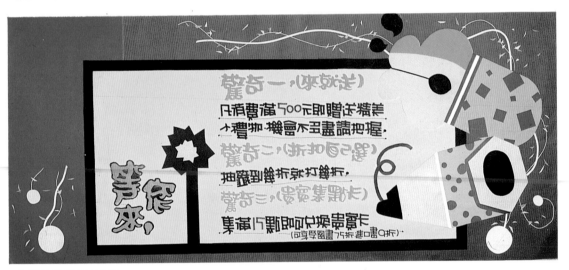
●作品完成¾的展示效果

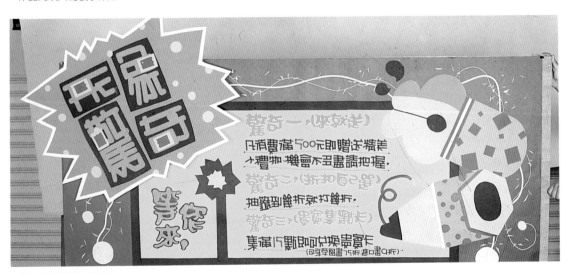
●作品完成的展示效果

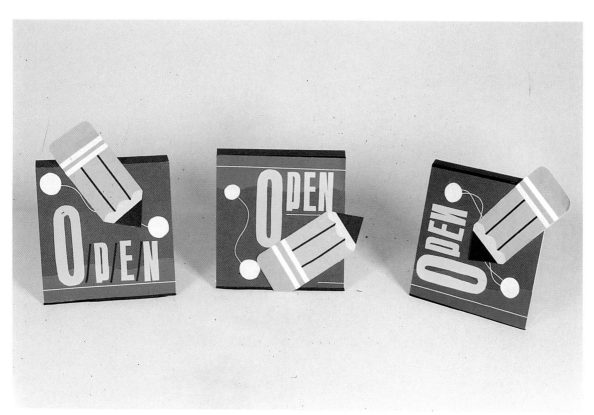

●立體POP的展示效果

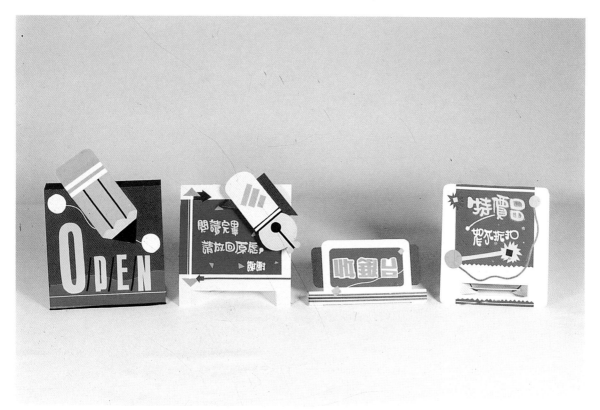

●立體POP的展示效果

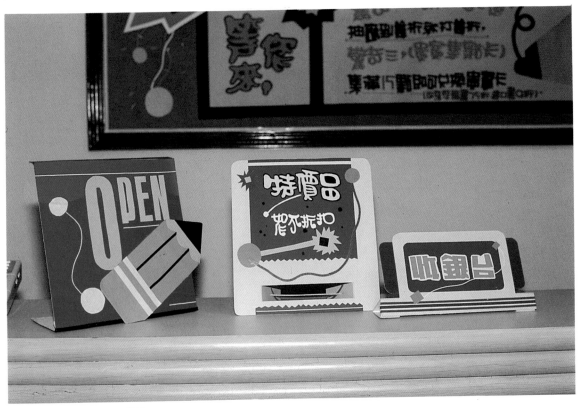

●立體POP與海報的展示效果

●立體POP展示於賣場的效果

●促銷海報

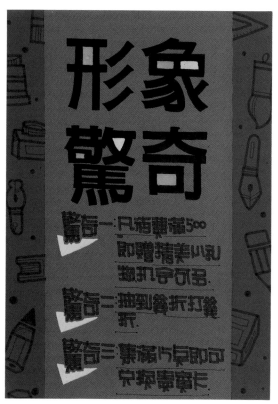

●促銷海報

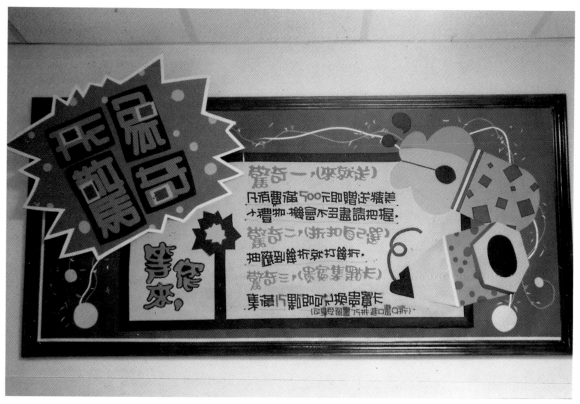

●佈置後的感覺

●佈置後的感覺

●佈置後的感覺

●佈置後的感覺

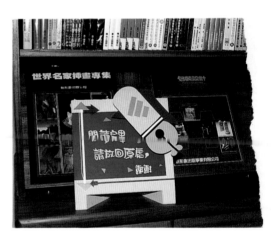

●佈置後的感覺

●佈置後的感覺

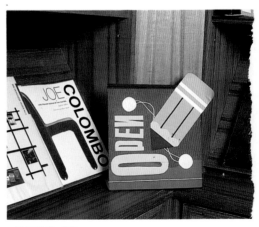

●佈置後的感覺

● 新書介紹展示卡

● 新書介紹展示卡

● 新書介紹展示卡

● 新書介紹展示卡

● 新書介紹展示卡

● 新書介紹展示卡

●佈置前的感覺

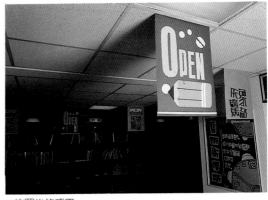

●佈置後的感覺

●佈置前的感覺

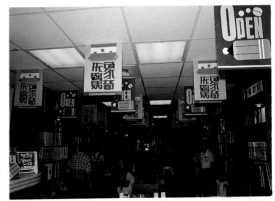

●佈置後的感覺

●POP吊牌組合的效果

●佈置前的感覺

●佈置後的感覺

●ＰＯＰ海報佈置前的效果

●ＰＯＰ海報佈置後的效果

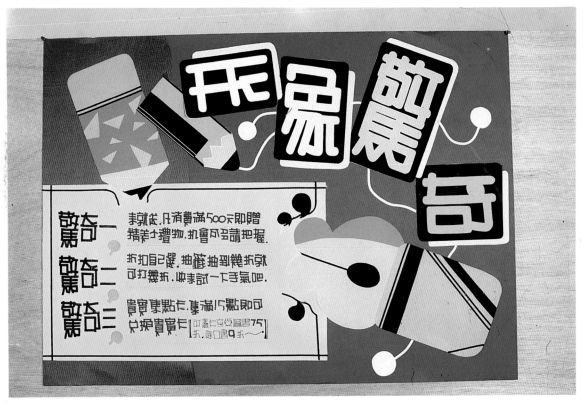

●ＰＯＰ海報作品完成圖

②節慶pop（擴大營業）

前面所提到開幕的店面佈置，其製作的方向應以公司的形象為主導，像北星圖書公司的標準色為藍紅，所以在色彩的選擇當然應以這兩個色彩為主色，這樣就能充份的在消費者的腦海中留下強烈的企業形象，以達到最完整的形象促銷策略。

在此篇幅將為各位介紹的是擴大營業的店面佈置，麥味登漢堡店是一個較新穎的速食企業，以多元化的經營手法促使品質及服務上都有極大的提昇，並逐漸的擴大產品的多樣化及店面整體的設施。筆者兼任麥味登的美工企劃，並參與此次總店擴大營業的促銷企劃，此次正逢暑假期間並以組合餐的方式促銷，且增加炸雞、比薩等產品的生產，綜合其上的促銷重點融合新店新氣象的原則，持以夏日特餐為號召，新開幕為輔助，色彩的選擇也採用企業標準色紅、綠，並以太陽為此店面佈置的主題，從裡到外做連慣性的設計，以達促銷新氣象的原則，讀者可從立牌、吊牌、海報可體會出筆者一再強調的整體感，相信讀者對pop的展示應有更新的認知與觀念。

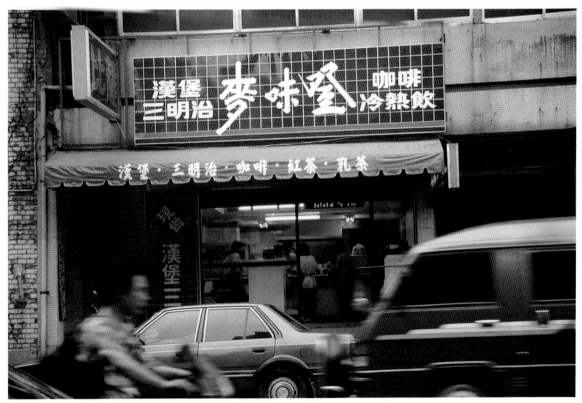

●麥味登漢堡店的店面實景

● POP吊牌的組合

● 佈置前的感覺

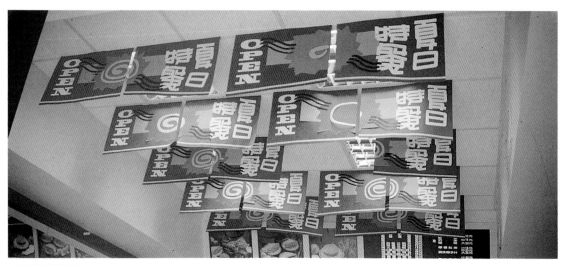

● 佈置後的效果

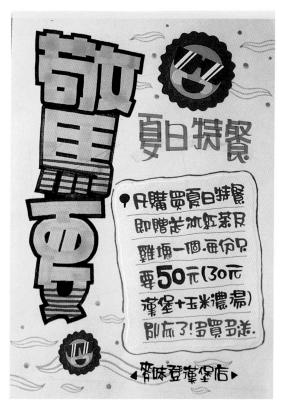

● 夏日促銷POP

● 夏日促銷POP

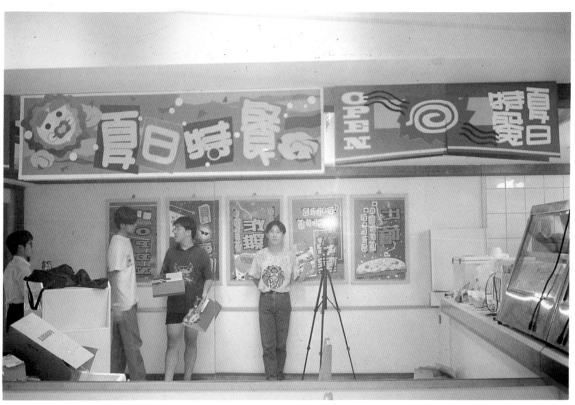

● 佈置完成後的整體感

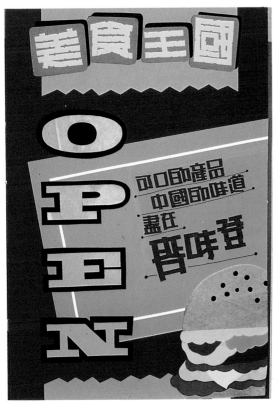

●佈置前的POP海報（開幕POP）

●佈置前的POP海報（炸鷄）

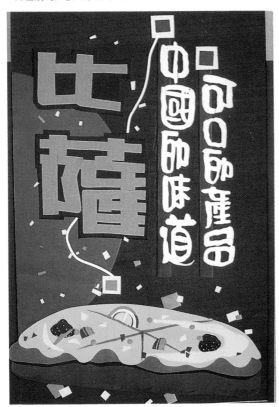

●佈置前的POP海報（比薩）

●佈置前的POP海報（漢堡）

●促銷活動ＰＯＰ海報

●作品局部放大（剪貼）

●作品局部放大（半立體）

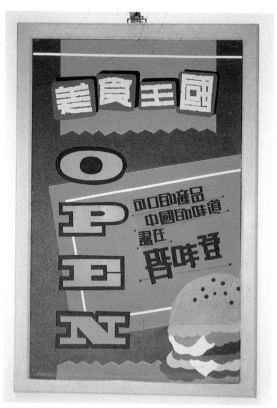

●佈置後的ＰＯＰ海報（開幕ＰＯＰ）

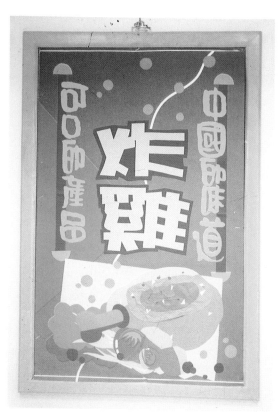

●佈置後的ＰＯＰ海報（炸雞）

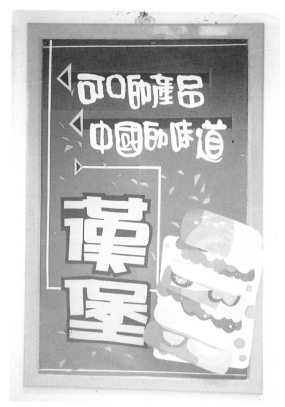

●佈置後的ＰＯＰ海報（漢堡）

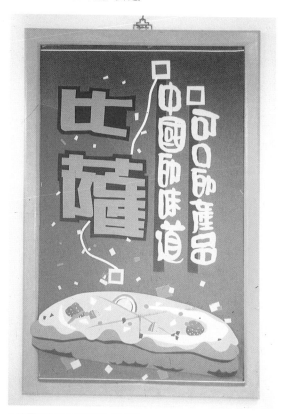

●佈置後的ＰＯＰ海報（比薩）

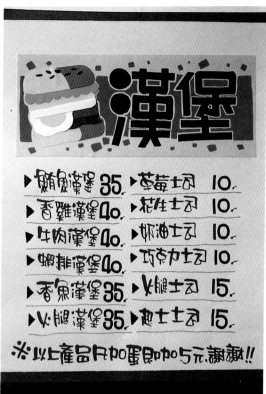

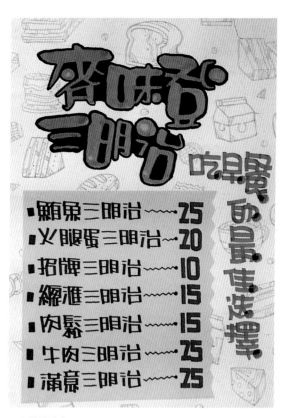

●產品價格表　　　　　　　　　　　●產品價格表

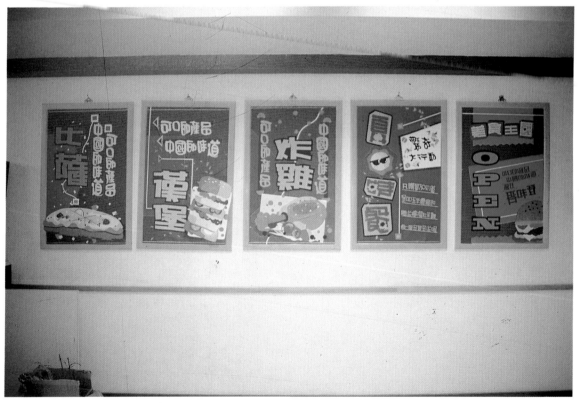

●佈置後的全景

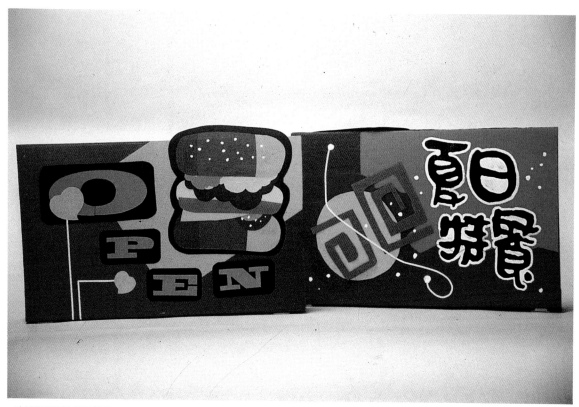

●立體POP的展示效果

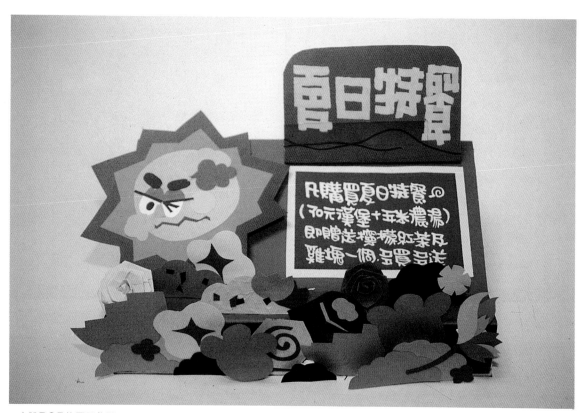

●立體POP的展示效果

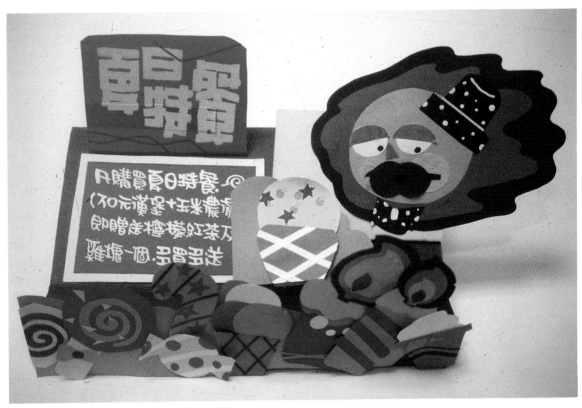

●立體POP的展示效果

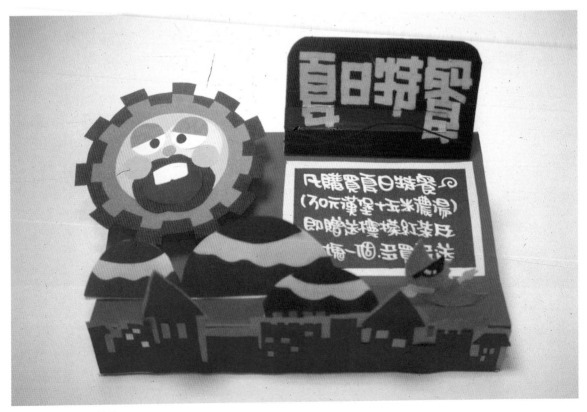

●立體POP的展示效果

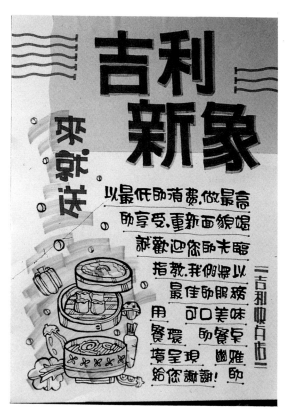

● 老店新開POP海報（吉利新象）

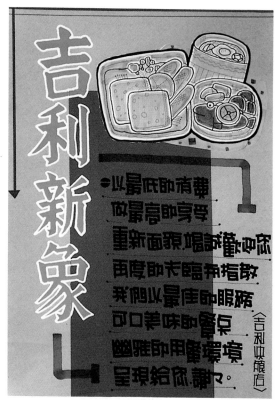

● 老店新開POP海報（吉利新象）

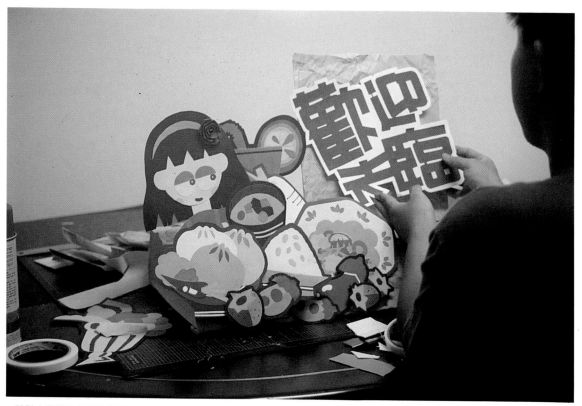

● 設計人員製作立體POP的實景

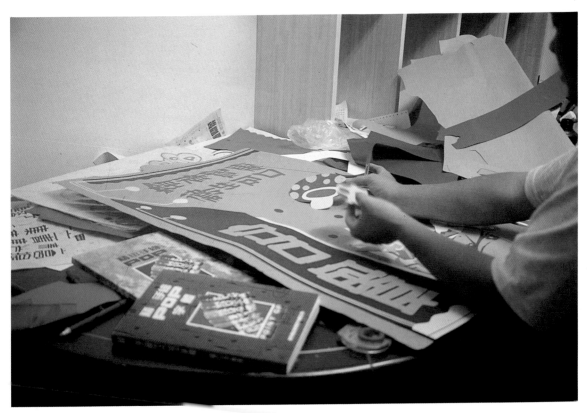

●設計人員的工作情形

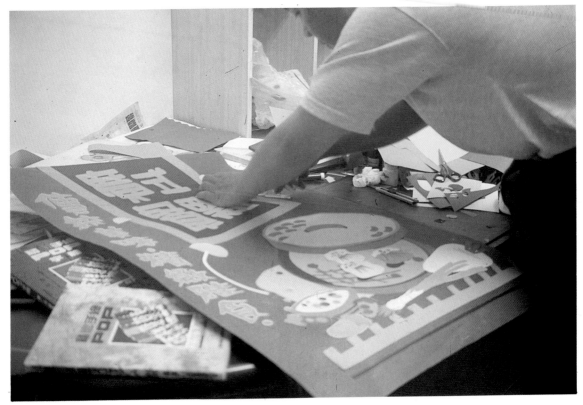

●設計人員的工作情形

● 佈置前的剪貼POP海報

● 佈置前的剪貼POP海報

● 佈置前的插畫POP海報

● 佈置前的插畫POP海報

●剪貼作品局部放大

●插畫作品局部放大

●插畫ＰＯＰ海報裝裱後的展示效果

●插畫ＰＯＰ海報裝裱後的展示效果

●插畫ＰＯＰ海報裝裱後的展示效果

●插畫ＰＯＰ海報裝裱後的展示效果

●剪貼POP海報裝裱後的展示效果

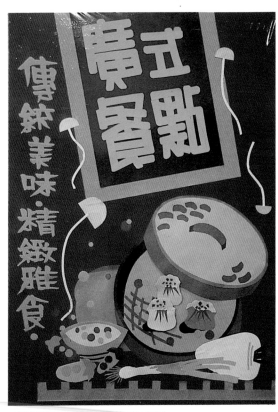

●剪貼POP海報裝裱後的展示效果

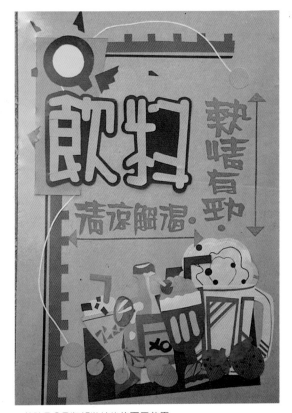

●剪貼POP海報裝裱後的展示效果

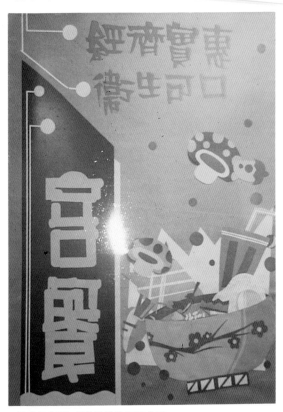

●剪貼POP海報裝裱後的展示效果

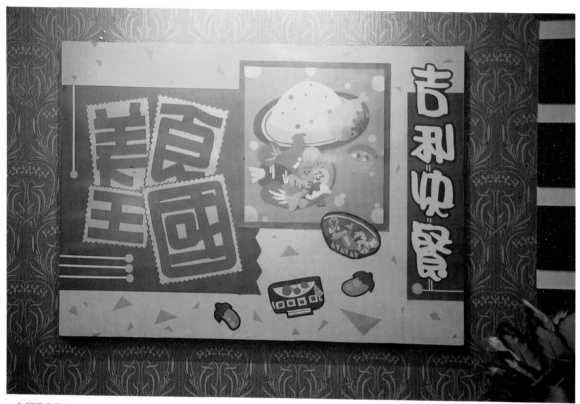

●全開POP海報裝裱後的展示效果

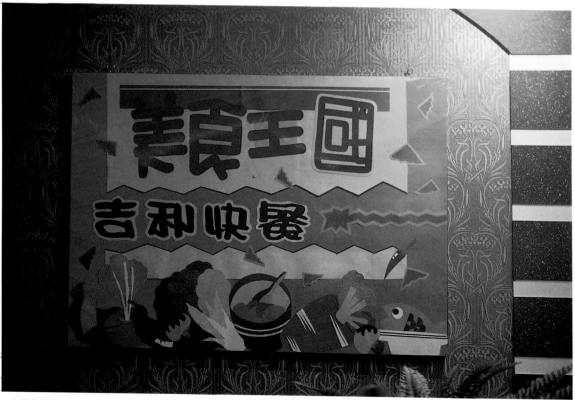

●全開POP海報裝裱後的展示效果

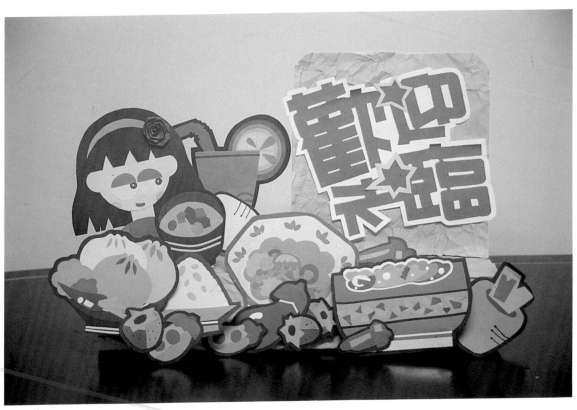

●立體POP成品

●展示於賣場上的效果

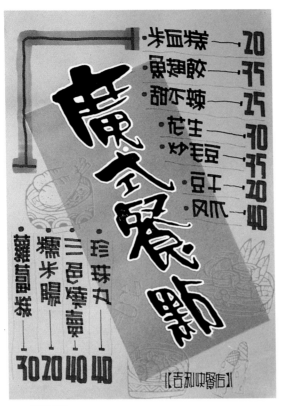

● 產品價格表

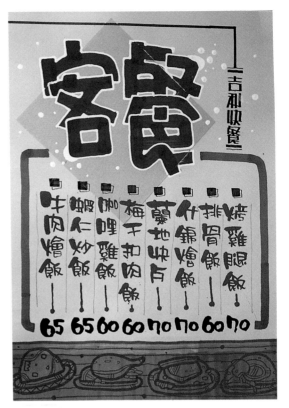

● 產品價格表

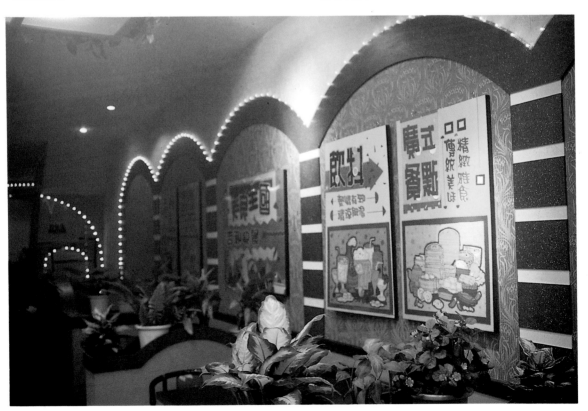

● 佈置後的感覺

●佈置前的感覺

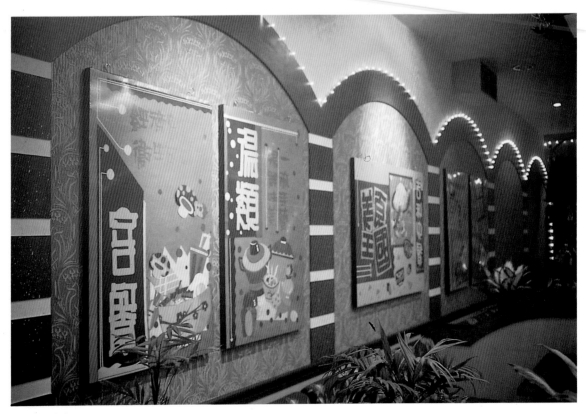

●佈置後的感覺

④節慶pop（滿月慶）

在一連串的介紹各種不同的開幕佈置後，在此介紹給各位讀者的是北星圖書公司滿月慶的促銷活動，此次主要是以辦活動的心態以拉近與顧客間的距離，並以朗朗上口的「全壘打」爲促銷口號間接也可爲業者帶來好兆頭，事事全壘打，在整體的設計仍以紅、橙、藍爲主色，並以棒球爲主題，且以彩度較高的色彩做搭配，讓整家店面更爲亮麗、顯眼。以吸引消費者的焦點。並特別的注意此單元的立體pop是以保利龍及塑膠軟片集合製作的，給人較特殊的展示效果，讀者並可嘗試其作法。其實在佈置一家店面的時候就應給顧客一種強迫的視覺促銷，這當然是得靠pop廣告，所以像此次的滿月慶的pop展示中，從裡到外有極連貫性的視覺引導及刺激。邀起消費者的購買慾望，以達成營業額的提高。所以在整體的佈置規劃中，視覺的展視應特別的注重。

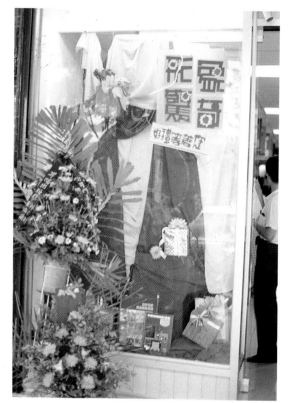

● 北星圖書公司滿月慶典

● 經過有系統規劃的店面佈置

●尚未佈置的POP版面

●告示POP

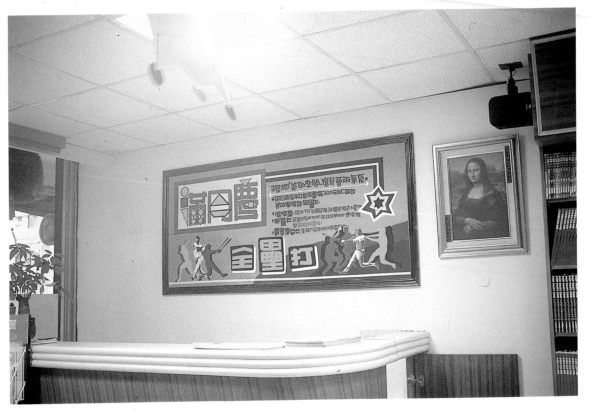
●POP海報佈置後的效果

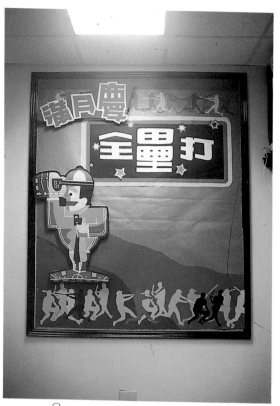

●作品完成$\frac{2}{5}$（150㎝×180㎝）

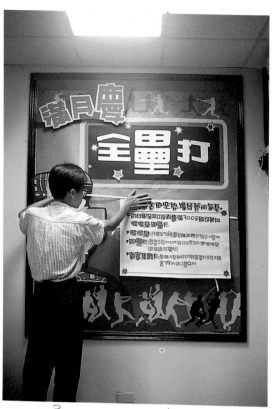

●作品完成$\frac{3}{5}$

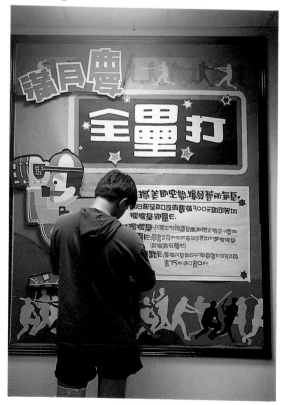

●用雙面膠來作裝飾（作品完成4/5）

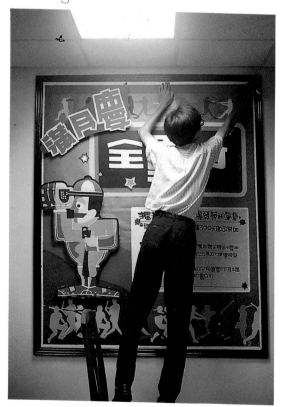

●將露出底板的地方用雙面膠作裝飾（完成圖）

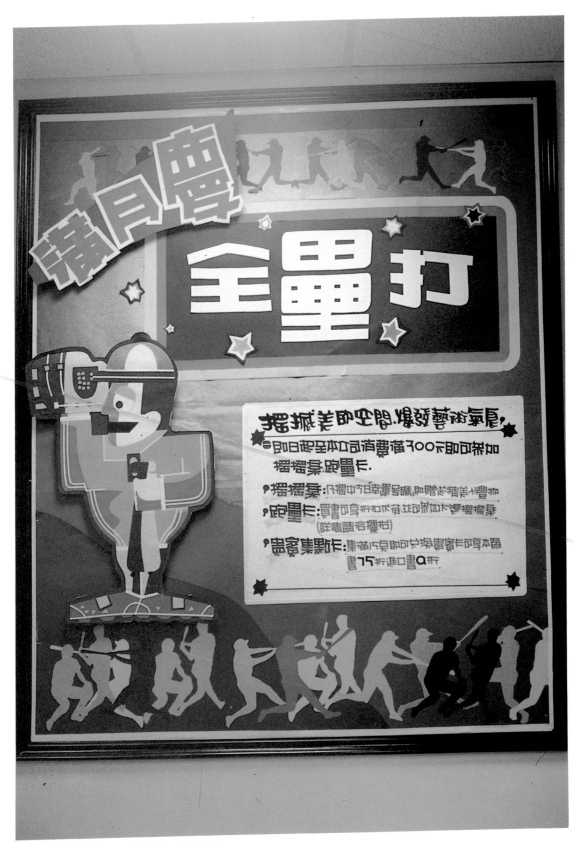

●大型促銷POP完成圖（150㎝×180㎝）

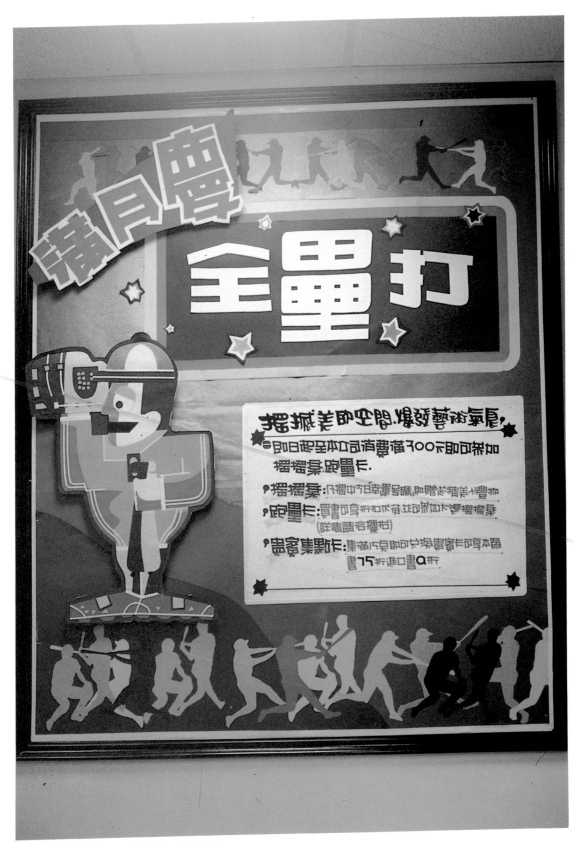

●大型促銷POP完成圖（150㎝×180㎝）

● 立體POP(滿月慶)

● 立體POP(滿月慶)

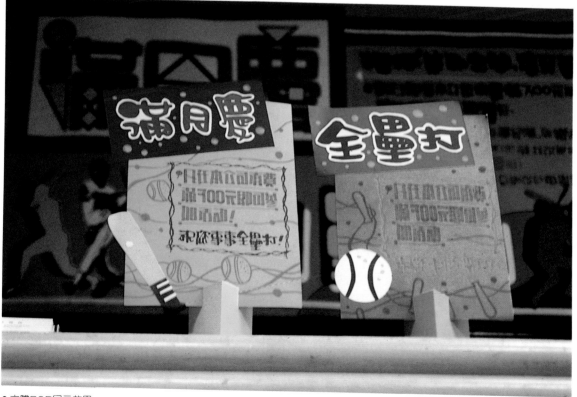

● 立體POP展示效果

●POP海報佈置前的感覺

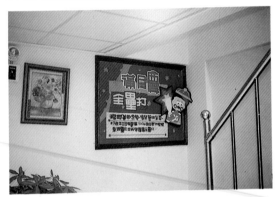

●POP海報佈置後的效果

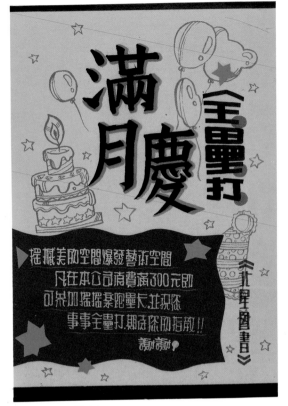

●滿月慶形象POP

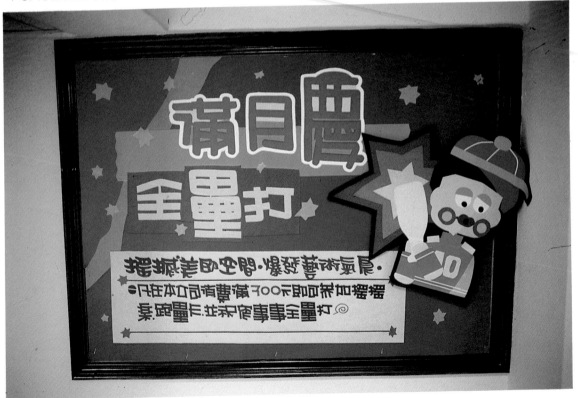

●促銷POP的展示效果

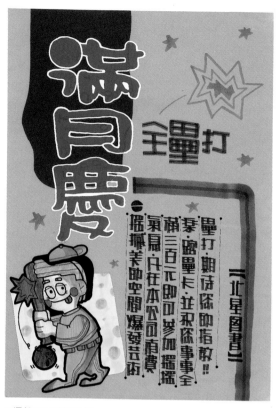

●促銷POP（滿月慶）

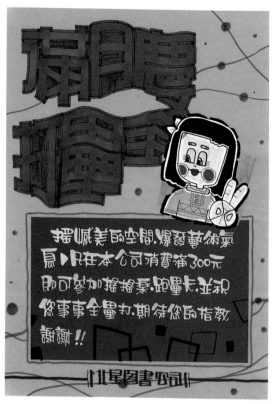

●促銷POP（滿月慶）

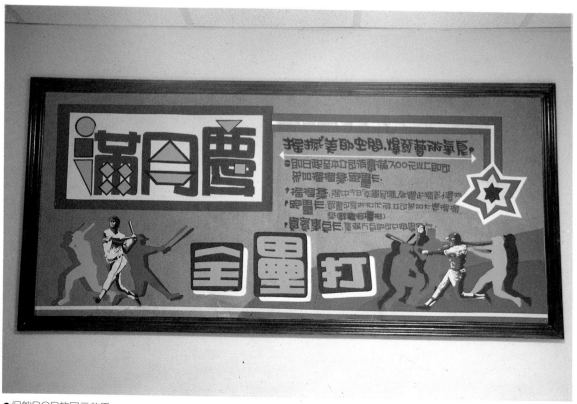

●促銷POP的展示效果

● 末佈置前的感覺

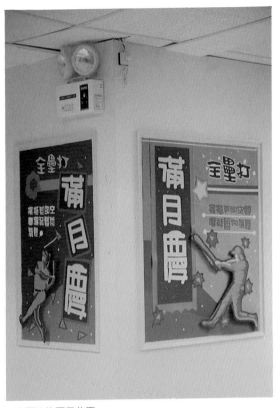

● 佈置後的展示效果

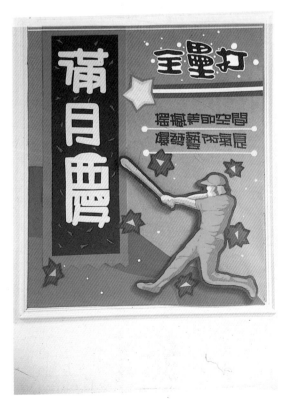

● 形象POP的展示效果

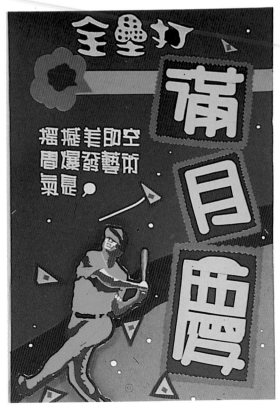

● 形象POP的展示效果

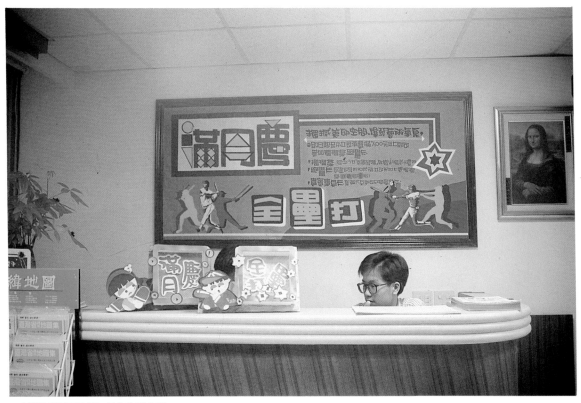

●立體ＰＯＰ及促銷海報的整體效果

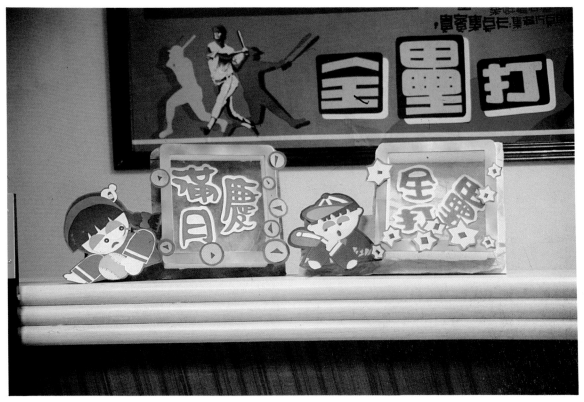

●立體ＰＯＰ的展示效果

⑤促銷pop（速食業）

　　在此介紹的是麥當勞促銷pop，就麥當勞的促銷策略而言，在企劃時將各種會影響營業額的因素做了極為詳細的分析，以至在整個促銷策略中能一帆風順，像此次三個促銷活動：吃出學問來、麥當勞炸雞、藍莓派，通常麥當勞會在一個月推出一次的促銷活動，以讓消費者產生新鮮感不時的會注意麥當勞的動向，就此我們可稍加的劃分麥當勞的促銷活動，大致可分為：①找贊助廠商分擔促銷費用②擴大的推銷新產品。所以筆者針對促銷重點所做的整體設計，如顏色以暖色調為主（紅、橙、黃）。字體以寬扁粗大的字型較為適合。強調產品的特性及給予較活潑的設計。這些都是在製作食品pop應掌握的原則。

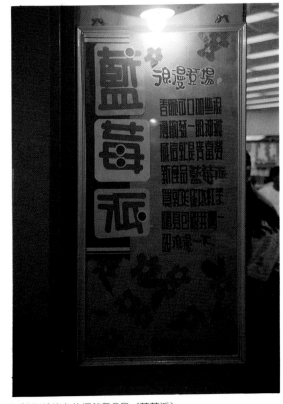

●陳列於牆上的促銷POP（藍莓派）

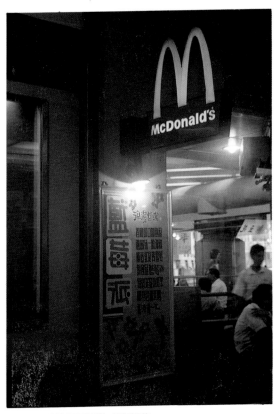

●不同角度的展示效果（藍莓派）

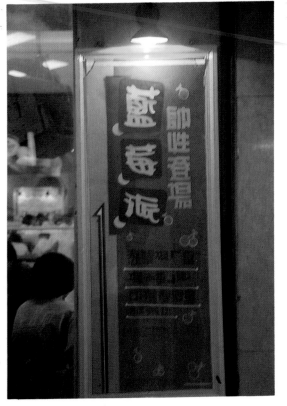

●不同角度的展示效果（藍莓派）

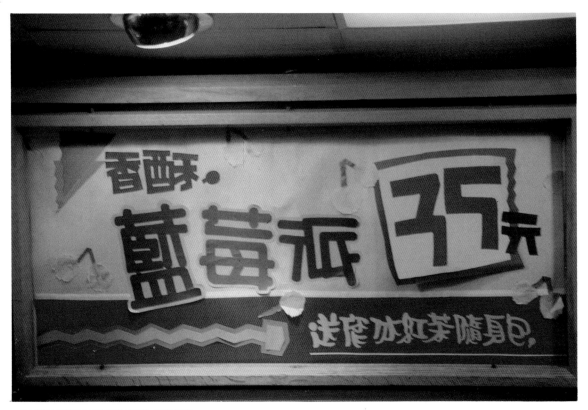

●展示於菜單箱上的促銷POP（藍莓派）

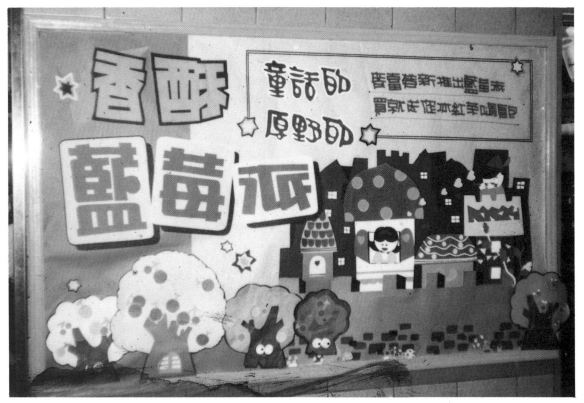

●精緻剪貼POP海報的展示效果（藍莓派）

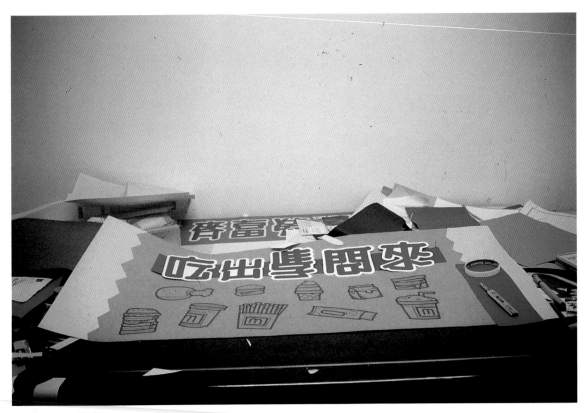

●麥當勞早餐看板完成½

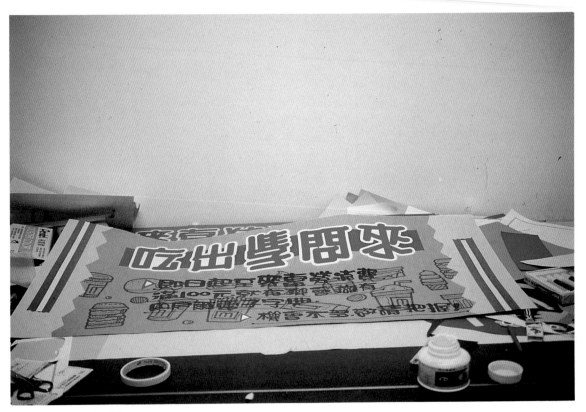

●麥當勞早餐看板完成⅔

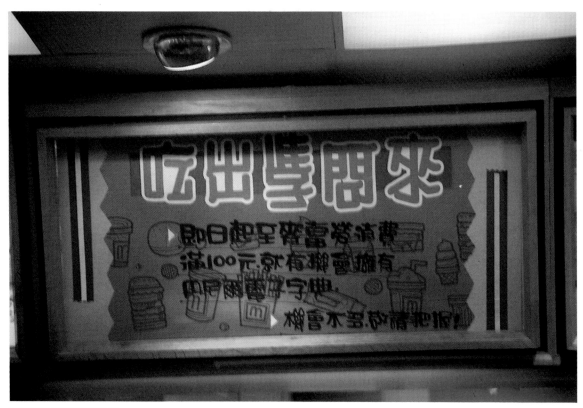

●麥當勞早餐看板完成圖

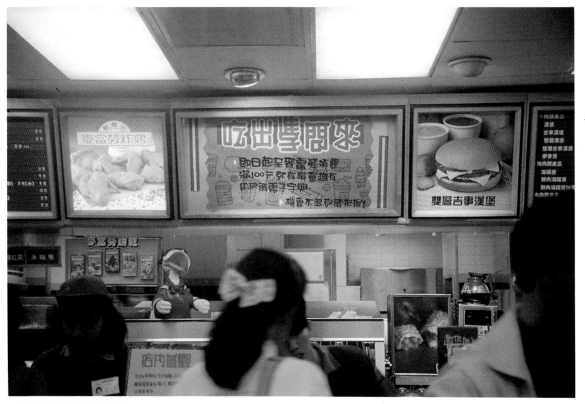

●麥當勞早餐看板展示效果

●筆者繪製海報的情形

●筆者繪製海報的情形

●筆者繪製海報的情形

●筆者繪製海報的情形

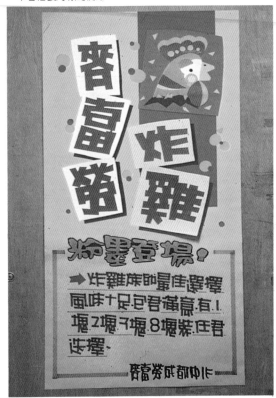

●促銷POP（炸雞）完成圖

●促銷POP（炸雞）展示效果

124

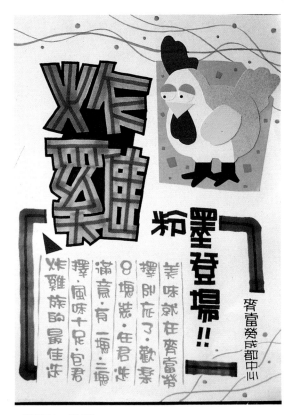

● 促銷POP（炸鷄）

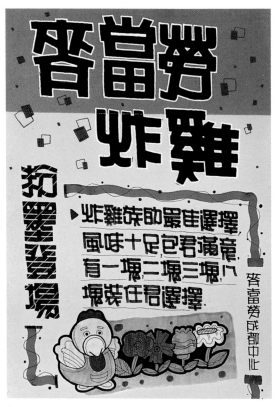

● 促銷POP（炸鷄）

● 促銷POP（炸鷄）完成圖

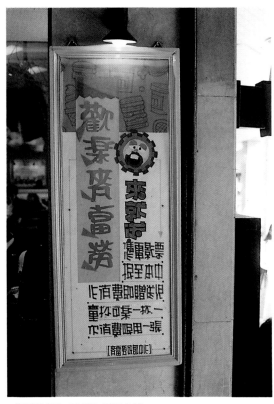

● 促銷POP（炸鷄）展示效果

●將雞的造形襯黑底方可明的顯示出

●書寫說明文

●做完背景再用保麗龍襯底使雞呈半立體狀

●做完裝飾即大功告成

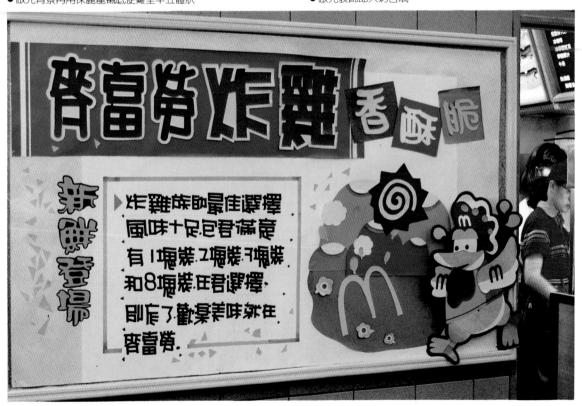

●精緻剪貼POP展示於賣場的效果

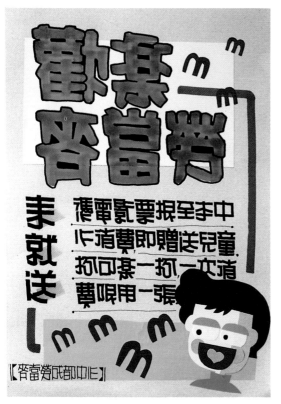

● 促銷POP（炸雞）

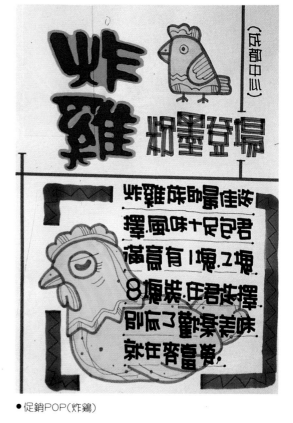

● 促銷POP（炸雞）

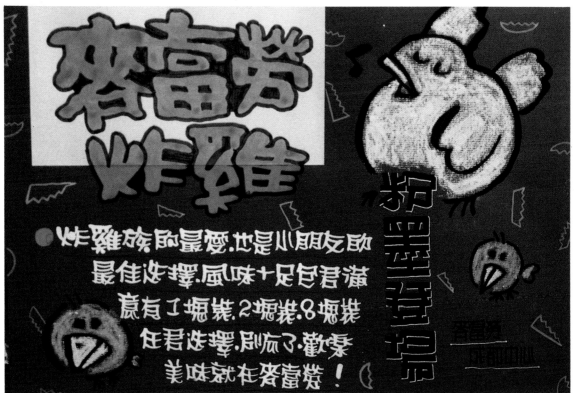

● 促銷POP（炸雞）

● 立體POP(炸鷄)

● 立體POP(炸鷄)

● 立體POP(藍莓派)

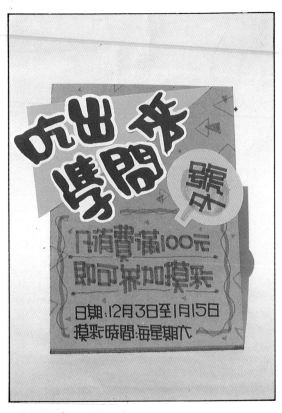

● 立體POP(吃出學問來)

⑥活動pop（生日餐會）

對小朋友來說麥當勞是兒童的快樂天堂，吃、喝、玩、樂在麥當勞都可盡情的享受，麥當勞就這點特地為這些主人翁精心的設計一套促銷策略，讓小孩子與麥當勞做個永永遠遠的好朋友，像兒童生日餐會，每人只要付出20元的費用就可在麥當勞渡過這一個難忘的生日，還有麥當勞阿姨會帶活動並送給壽星神祕禮物。店內參觀，就是讓小朋友能徹底的了解漢堡的製作過程及各種產品的來龍去脈。快樂星期三，在每個星期三麥當勞都會為每個小朋友精心設計一連串的活動如卡通欣賞、帶動唱、文藝活動等。

在麥當勞長遠的眼光裡，為這些主人翁不遺餘力的付出，除了能奠定優良的企業形象外並能鞏固其速食巨人的地位。

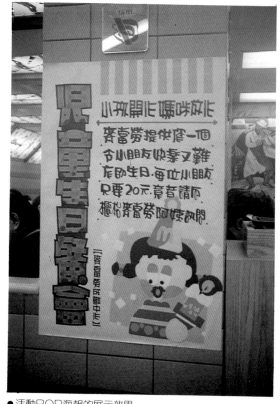

●活動POP海報的展示效果

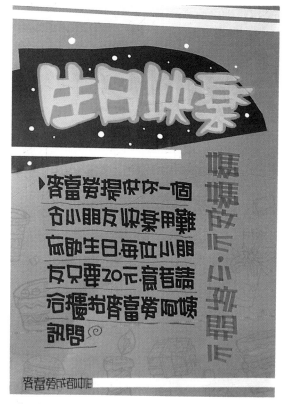

●生日餐會POP海報

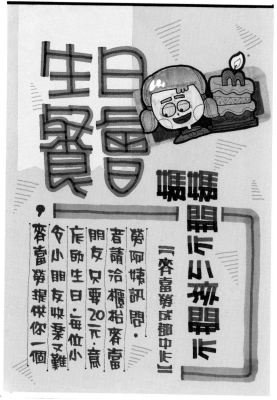

●生日餐會POP海報

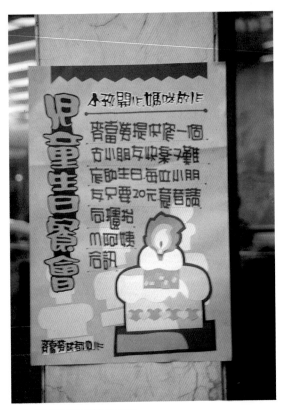

●活動POP海報的展示效果

●未佈置前的感覺

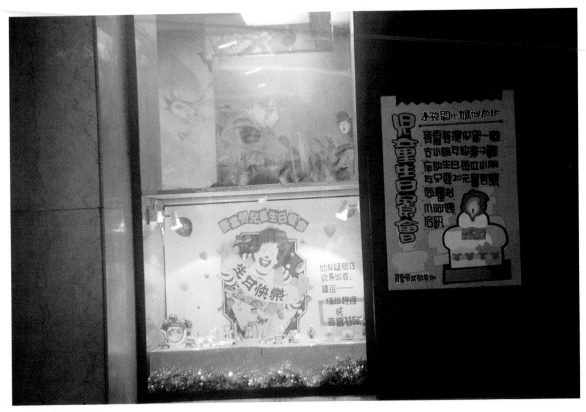

●佈置後的展示效果

●作品完成¼

●作品完成²⁄₄

●作品完成¾

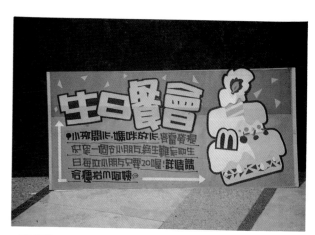

●完成圖

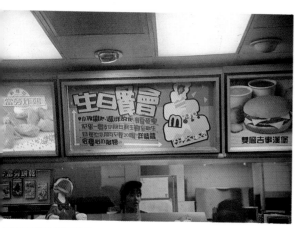

早餐看板的展示效果

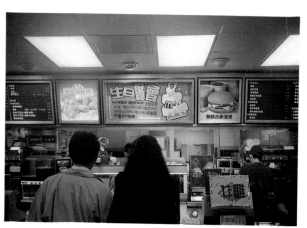

●早餐看板的展示效果

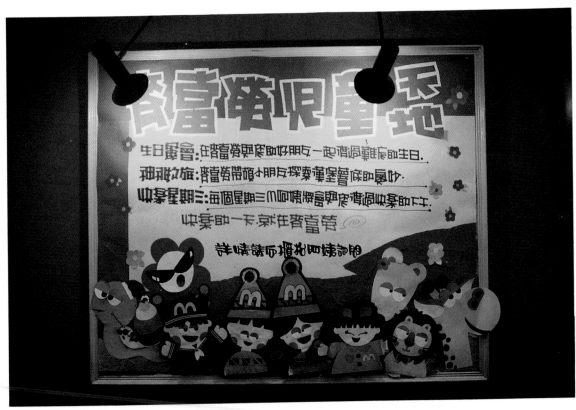

●精緻剪貼POP海報的展示效果

●不同角度的展示效果，其背後是用保麗龍墊高

● 立體POP（店內參觀）

● 立體POP（快樂星期三）

● 立體POP（外送）

● 立體POP（生日餐會）

⑦形象pop（精品店）

此次的店面佈置走向較高級的設計定位，其性質是屬於女人化，高層次其有品位的精品店。女人話題整個店面的設計是以黑、紅兩色為主體，筆者也以這兩個色系為主要的發揮空間以讓整個店面看起來更具整體感，此次的設計重點是促銷形象，除了以顏色大為推廣外，其次字體、圖片為最佳的輔助條作。讀者應可發現此單元的字形呈極修長狀，代表著女人婀娜多姿的體態，圖片也都以時代的摩登女性為主要的選擇，除了呼應女人話題的店面外還可藉此海報上的精緻感，在整體的佈置後給人一種熱鬧而不庸俗的感覺，並深深散發一股吸引顧客的視覺魅力，還是那句老話，讀者應視場合而給予最切合的設計。

●展示於畫架上的促銷POP

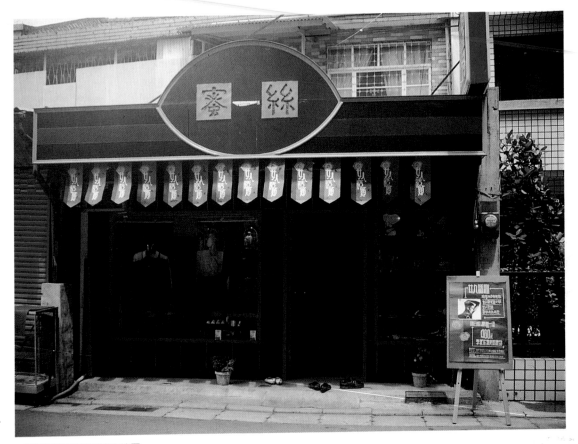

●經過規劃的POP店面佈置

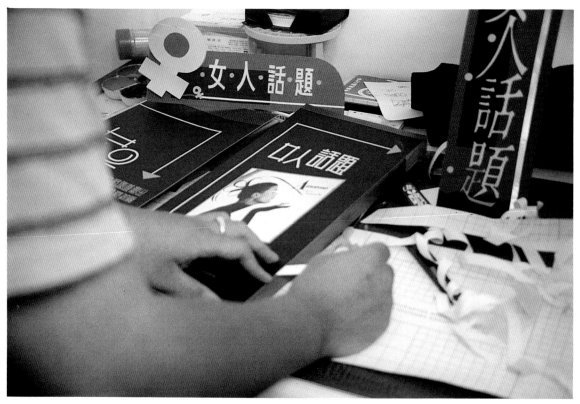

●筆者製作精緻形象POP的情形

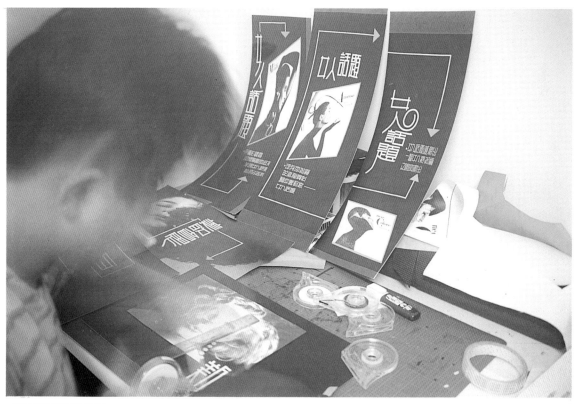

●筆者裱貝作品的情形

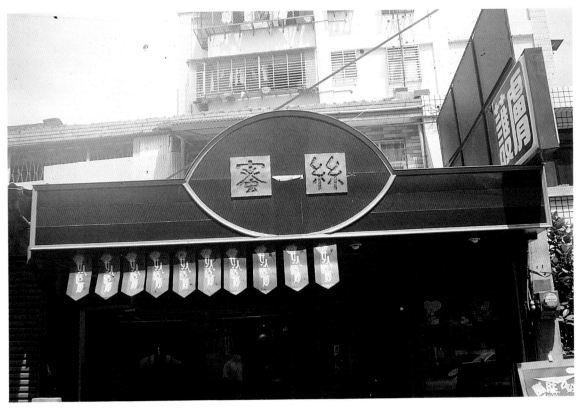

●吊牌佈置至½的情形

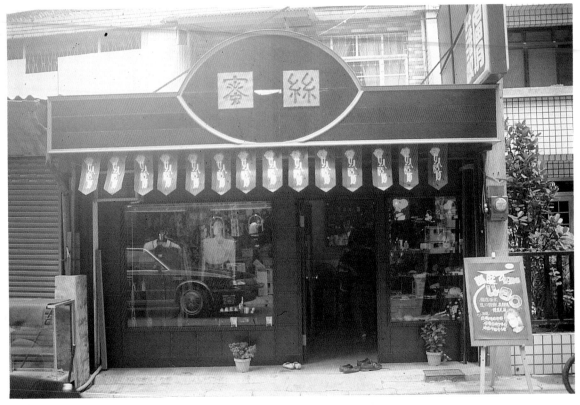

●佈置完後的全景

●形象POP

●形象POP

●形象POP

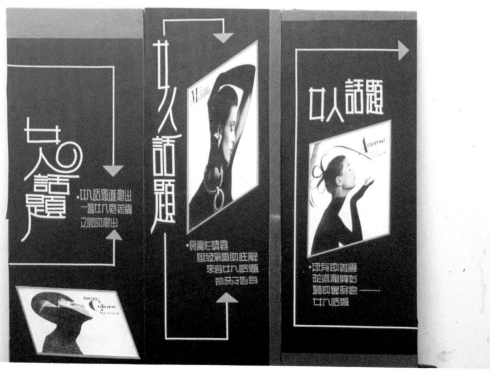

●三個形象ＰＯＰ組合成的展示效果

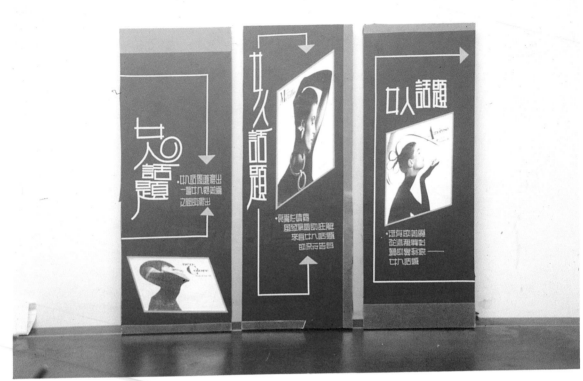

●三個形象POP分離的展示效果

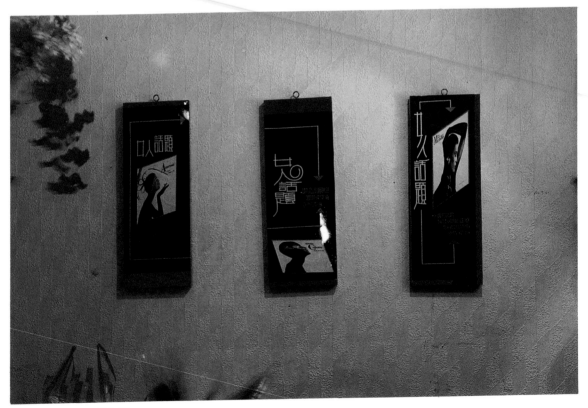

●展示於賣場的POP海報

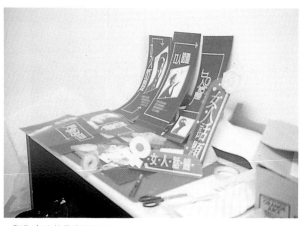
●製作完後的POP作品

●形象POP

●立體POP的展示效果

●形象POP

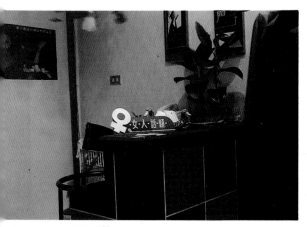
●立體POP的展示效果

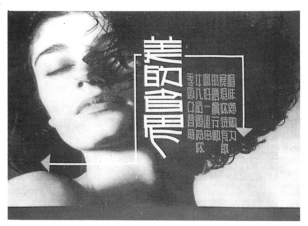
●形象POP

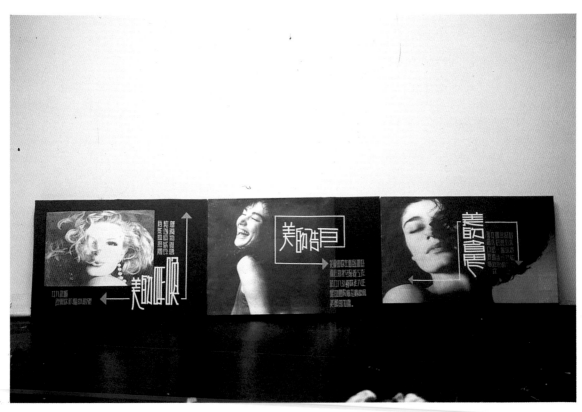

●三個形象ＰＯＰ分離的展示效果

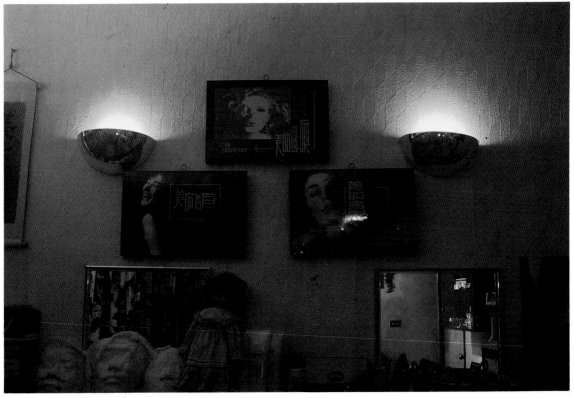

●展示於賣場的ＰＯＰ海報

⑧拍賣pop（美術社）

在極具競爭力的商圈環境下，時常要以辦活動來吸引更多的消費者，除了以較便宜的價格或贈品的方式力道是不夠的，應藉由pop的店面佈置以搭起與消費者的認同感。所以一般的業者在辦活動時若對這一點都不肯投資的話，回收及反應的程度就會大為降低，像此次明林美術社的店面佈置給人一種非常親切的感覺，以拼盤行動來代替拍賣的字眼，給予消費者在購物時有賓至如歸的心境，且以著較有價值感來面對所購得的產品。此次以拍賣的意味較為突顯所以在設計上以「大」為設計原則，其次則以推廣拍賣產品為輔助，從裡到外，海報到標價卡都很直接了當的推銷，以達到一舉兩得之效。

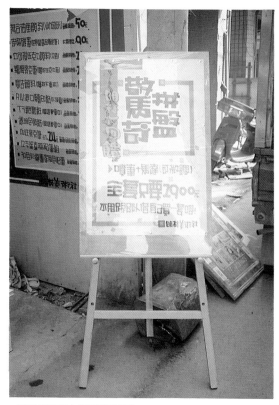
●展示於畫架上的POP海報

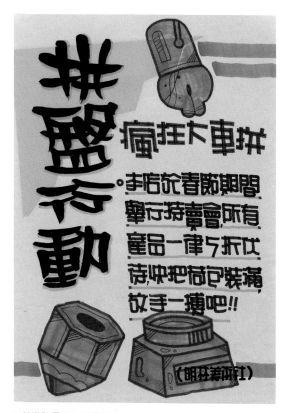
●美術社促銷POP海報

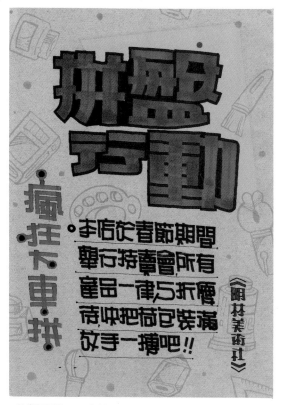
●美術社促銷POP海報

POP吊牌製作與展示

● 先剪吊牌所需字體（梯形字）

● 將剪完的字體加上色塊

● 再張貼於粉彩紙上

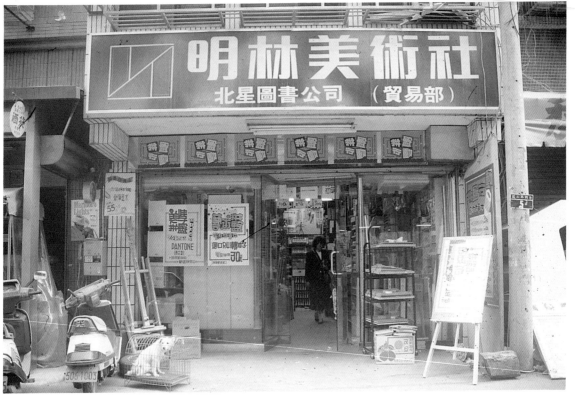

● 極完整的POP店面佈置

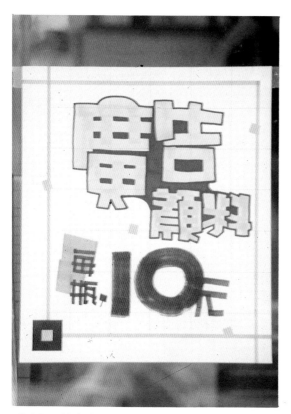

●POP吊牌標價卡

●POP吊牌標價卡

●POP吊牌標價卡

●POP吊牌標價卡

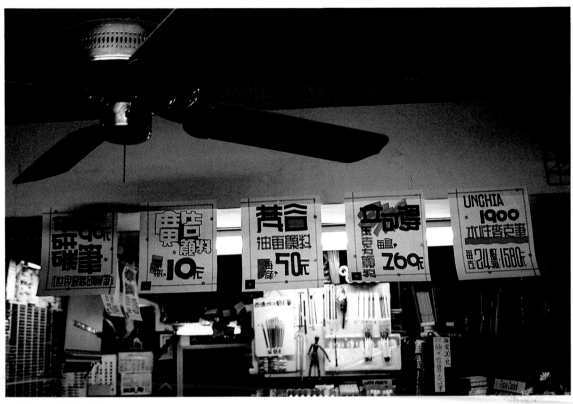

●ＰＯＰ吊牌的展示效果

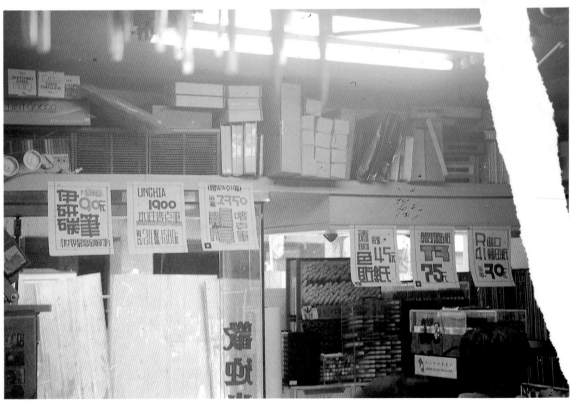

●ＰＯＰ吊牌的展示效果

144

● 未佈置前的感覺

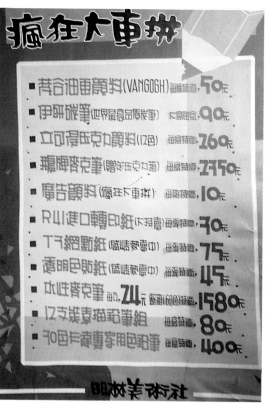

● 美術社價目表

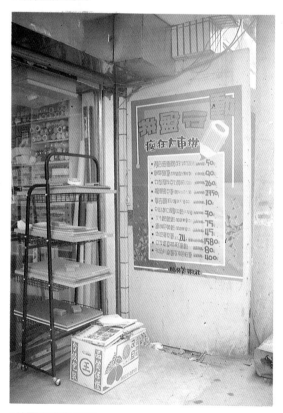

● 佈置後的展示效果

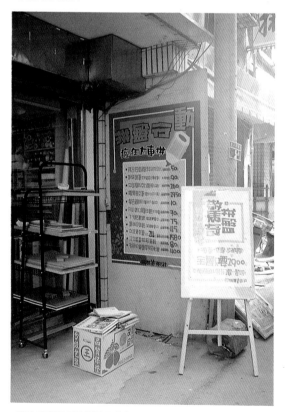

● 配合畫架POP的展示效果

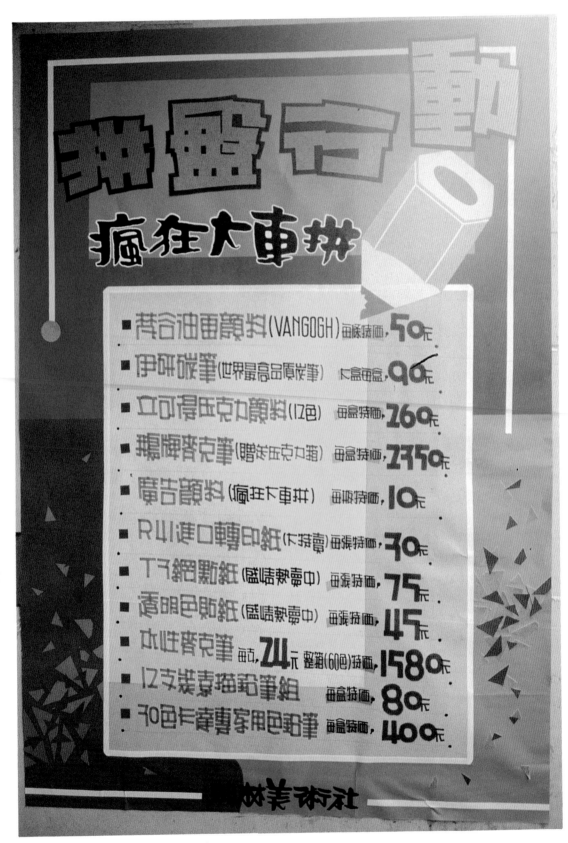

●大型促銷POP海報（150㎝×130㎝）

● 張貼於玻璃上的促銷POP

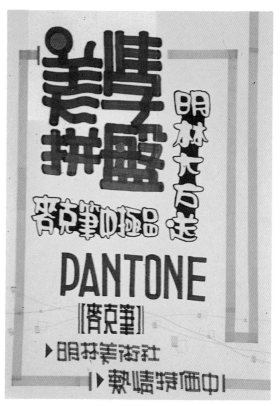

● 張貼於玻璃上的促銷POP

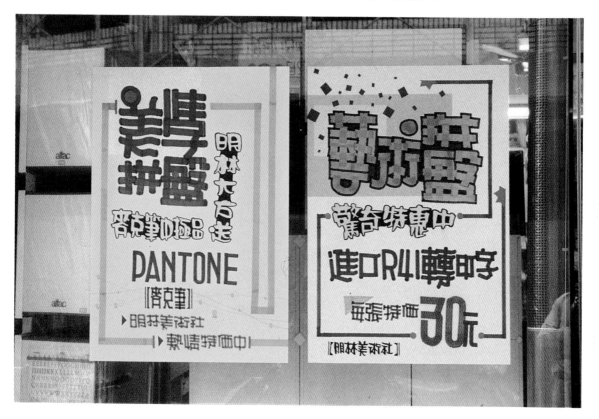

⑨告示pop

　　就字眼上來分析，就是要將訊息傳達給有關係的人，在此我們稍可分為①店內休息室海報：主要是將促銷活動、注意事項、規則等，利用海報傳達給每個員工，其展示的效果通常張貼在軟木塞板上，這樣的作法也是店家與員工之間最好的溝通。②標語：在此將為讀者介紹的是公司成立時室內的佈置，通常是書寫一些精神標語，此次的表現手法相當的多元化，有運用到各種的字體表現，其展示效果也非常的大方，在這讀者便可知道pop的表現手法不再止於單純的行銷，他也可多方面的運用在各種行政、演講、公告等公務上以達到美化的效果。③校園pop：在這介紹的是以校園壁報的表現形式，其以非常直接的設計將主題大方的展現，使整個的壁報更具說服力，且其剪貼技巧相當的純熟，並以童話故事來表現其主題擺脫以往的製作方式給人較新穎的觀念。

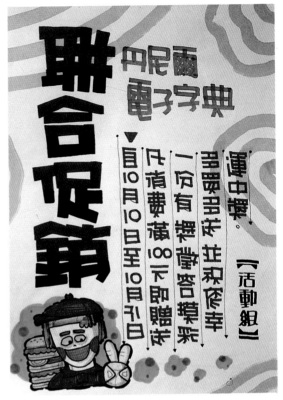

●張貼於員工休息室的告示POP

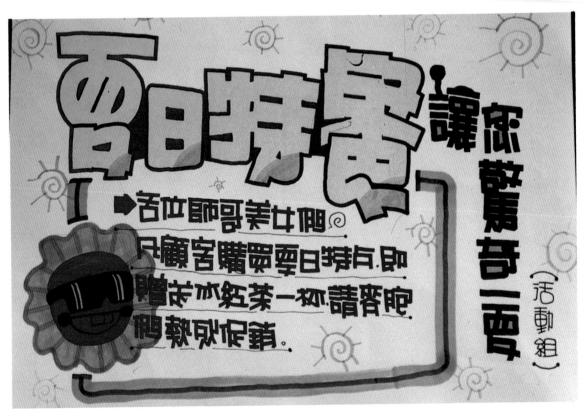

●張貼於員工休息室的告示POP

● 張貼於員工休息室的告示POP

● 張貼於員工休息室的告示POP

● 張貼於員工休息室的告示POP

●張貼於員工休息室的告示POP

●張貼於員工休息室的告示POP

●張貼於員工休息室的告示POP

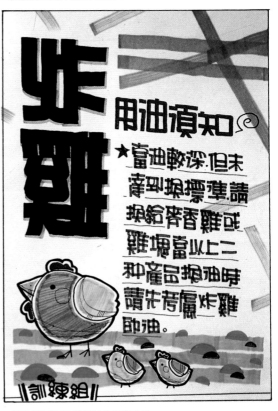

●張貼於員工休息室的告示POP

●製作POP的工作情形

●製作POP的工作情形

●製作POP的工作情形

●製作POP的工作情形

●製作POP的工作情形

●尚未佈置的POP海報

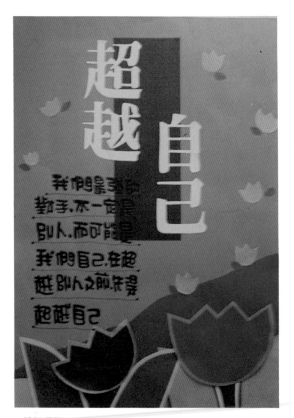

●精神標語

●精神標語

●精神標語

●精神標語

向前走

失去與獲得
都不是
人生中最重要的東西
最重要的
是不要走下去

● 精神標語

轉念之間

在人生的旅
程中有歡笑
也有悲傷就
像美麗的彩
虹也是暴風
和小雨釀成
的而幸福與
平凡喜喜也只
在轉念之間

● 精神標語

向怎怨嘆

永失的是歲月
搶走的是回憶
瞬間是永恆
記憶是永本

● 精神標語

我失穫

只問耕耘
不問收穫
把去做一件
事,由於此些
不計得失,反
而更能帶來豐
收

● 精神標語

● 精神標語

● 精神標語

● 精神標語

● 精神標語

● 精神標語

● 精神標語

●未佈置前的POP海報.

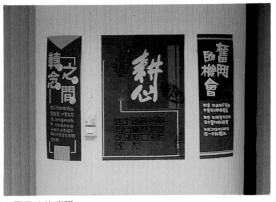

●展示後的感覺

●展示前的感覺

●展示後的感覺

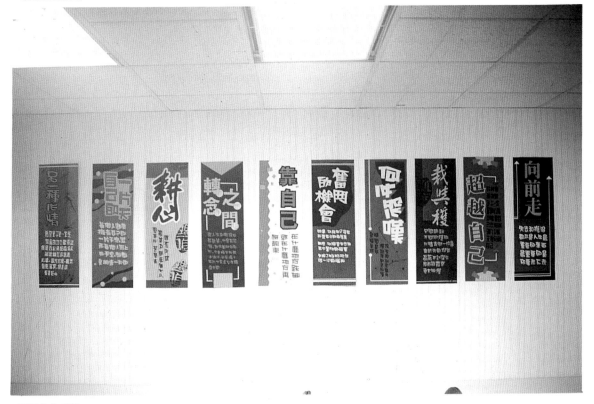

●展示後的感覺

● 辦公室的告示POP

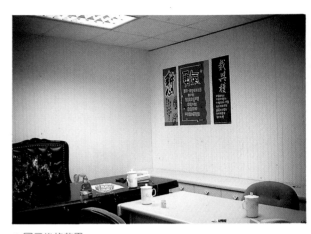

● 展示後的效果

● 辦公室的告示POP

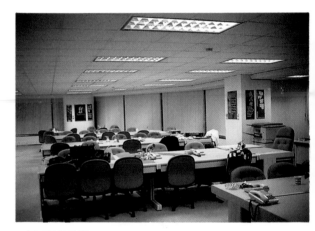

● 展示後的效果

● 辦公室的告示POP

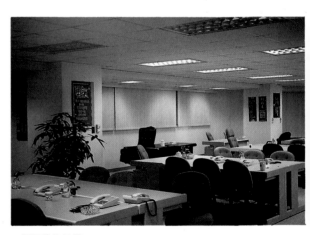

● 展示後的效果

●精緻校園POP海報完成½

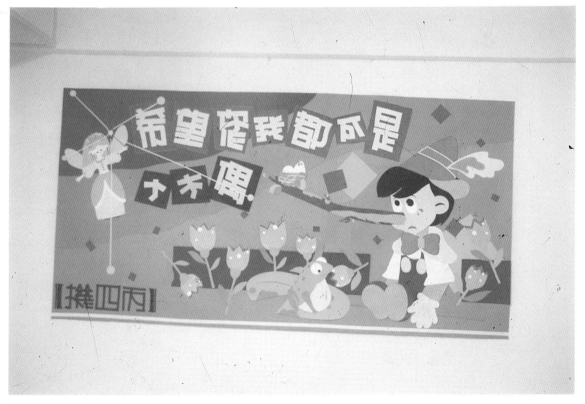

●精緻校園POP海報完成圖

● 校園活動POP

● 校園活動POP

● 校園活動POP

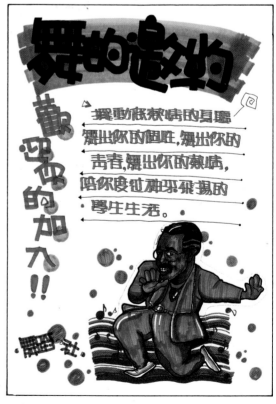

● 校園活動POP

精緻手繪POP叢書目錄

手繪POP的理論與實務
精緻手繪 POP 叢書①
劉中興・傅伯年 編著
●探討POP的市場價值及廣告效用的最佳範例 ●定價400元

精緻手繪POP
精緻手繪 POP 叢書②
簡仁吉 編著
●製作POP的最佳參考，提供精緻的海報製作範例 ●定價400元

精緻手繪POP字體
精緻手繪 POP 叢書③
簡仁吉 編著
●最佳POP字體的工具書，讓您的POP字體呈多樣化 ●定價400元

精緻手繪POP海報
精緻手繪 POP 叢書④
簡仁吉 編著
●實例示範多種技巧的校園海報及商業海報 ●定價400元

精緻手繪 POP 展示
精緻手繪POP叢書⑤
簡仁吉 編著
●各種賣場POP企劃及實景佈置 ●定價400元

精緻手繪 P OP 應用
精緻手繪POP叢書⑥
簡仁吉 編著
●介紹各種場合及POP的實際應用 ●定價400元

POINT OF
PURCHASE

精緻手繪
POP
展 示

定價：400元

出 版 者：新形象出版事業有限公司
負 責 人：陳偉賢
地　　址：永和市永貞路163號2樓
門　　市：北星圖書事業股份有限公司
　　　　　永和市中正路498號
電　　話：9229000(代表)
ＦＡＸ：9229041

編 著 者：簡仁吉
發 行 人：顏義勇
總 策 劃：陳偉昭
美術設計：吳銘書、游義堅
美術企劃：蔡嘉豐、郭俊成、張慧文、高佩芳、

總 代 理：北星圖書事業股份有限公司
地　　址：台北縣永和市永貞路163號2樓
電　　話：9229000(代表)
ＦＡＸ：9229041
郵　　撥：0544500-7 北星圖書帳戶
印 刷 所：皇甫彩藝印刷股份有限公司

行政院新聞局出版事業登記證／局版台業字第3928號
經濟部公司執照／76建三辛字第214743號

中華民國82年7月

ISBN 957-8548-28-1

國立中央圖書館出版品預行編目資料

精緻手繪ＰＯＰ展示／簡仁吉編著. ﹣﹣第一版. ﹣﹣
　〔臺北縣〕中和市：新形象，民82印刷
　　面；　　公分. ﹣﹣(精緻手繪ＰＯＰ叢書；5)
　　ISBN 957-8548-28-1 (平裝)

　1.廣告－設計　2.美術工藝－設計

960　　　　　　　　　　　　　　82003704